이제 서양 디자인사를 서양 디자인사로 보아야 합니다.

최범의 서양 디자인사
HISTORY OF WESTERN DESIGN

2018년 7월 19일 초판 발행 **O** 2019년 9월 5일 2쇄 발행 **O** 지은이 최범 **O** 일러스트레이터 권민호 **O** 펴낸이 김옥철
주간 문지숙 **O** 편집 우하경 **O** 편집 도움 오혜진 **O** 디자인 박민수 **O** 커뮤니케이션 이지은 박지선 **O** 영업관리 강소현
인쇄·제책 한영문화사 **O** 펴낸곳 (주)안그라픽스 우10881 경기도 파주시 회동길 125-15 **O** 전화 031.955.7766(편집)
031.955.7755(고객서비스) **O** 팩스 031.955.7744 **O** 이메일 agdesign@ag.co.kr **O** 웹사이트 www.agbook.co.kr
등록번호 제2-236(1975.7.7)

이 책은 2018년 한국문화예술위원회 시각예술 창작산실의 지원을 받았습니다.

이 책의 국립중앙도서관 출판예정도서목록(CIP)은 서지정보유통지원시스템 홈페이지(seoji.nl.go.kr)와
국가자료공동목록시스템(nl.go.kr/kolisnet)에서 이용하실 수 있습니다.
CIP제어번호: CIP2018020915

ISBN 978.89.7059.961.8 (93600)

한국문화예술위원회 시각예술 창작산실

최범의
서양 디자인사

History of Western Design

일러두기

1 단행본은 『 』, 기고문·기사문·단편은 「 」, 잡지는 « », 예술 작품이나
 선언문·노래·전시회명은 ‹ ›로 엮었다.

2 인명과 지명을 비롯한 고유명사와 전문 용어 등의 외국어 표기는 국립국어원
 외래어표기법에 따라 표기했으며, 관례로 굳어진 것은 예외로 두었다.

3 원어는 처음 나올 때만 병기하되, 필요에 따라 예외를 두었다.

4 본문에 나오는 인용문은 최대한 원문을 살려 게재하되, 출판사 편집 규정에
 따라 일부 수정했다.

　이 책 『최 범의 서양 디자인사』는 한국인이 쓴 최초의 '서양 디자인사'입니다. 여기서 주목할 것은 '서양'이라는 단어에 있습니다. 다시 말하지만 '디자인사'가 아니라 '서양 디자인사'입니다. 이 책은 너무나도 당연한 이 사실에서 출발합니다. 한국에는 여러 종류의 디자인사 책이 있습니다. 대부분 서양인 또는 일본인이 쓴 책의 번역본입니다. 서양인이 쓴 것이든 일본인이 쓴 것이든 그 내용은 모두 '서양 디자인사'입니다. 그런데도 '디자인사'라는 이름을 달고 있습니다. 서양에 대해서든 동양에 대해서든 한국인이 쓴 디자인사는 거의 없습니다.[1] 있다 해도 대체로 서양인이나 일본인이 쓴 책을 짜깁기 번역했을 뿐입니다.

　한국인이 쓴 최초의 서양 디자인사임을 강조하는 이유는 이제 서양 디자인사를 서양 디자인사로 보자고 말하고 싶어서입니다. 싱거울 정도로 당연한 이야기겠지요. 그러나 이 당연한 사실이 그동안 전혀 당연하지 않았습니다. 우리는 서양 디자인사를 보편사로 받아들여왔기 때문입니다. 서양 디자인사는 세계 디자인사에서 매우 중요한 부분이지만 그렇다고 그것이 세계 디자인사 또는 디자인사 자체는 아닙니다. 서양 디자인사는 어디까지 세계 디자인사의 일부일 뿐 결코 동양 디자인사나 한국 디자인사가 될 수 없습니다.

그런데도 우리는 그동안 서양 디자인사가 곧 우리의 디자인사인 양 받아들였습니다. 이제 우리는 서양 디자인사를 상대화해야 합니다.

　서양 디자인사를 서양 디자인사로 보는 것은 단순한 동어반복이나 상식의 확인으로 그치지 않습니다. 서양 디자인사를 서양 디자인사로 보는 순간, 그 다른 편 예컨대 동양 디자인사나 한국 디자인사라는 개념이 떠오르게 됩니다. 서양 디자인사가 있고 동양 디자인사가 있고 한국 디자인사가 있다는, 너무나 당연한 사실을 깨닫는 것이 중요합니다. 서양 디자인사가 있기 때문에 한국 디자인사가 있고, 한국 디자인사가 있기 때문에 서양 디자인사가 있습니다. 그냥 디자인사만 있는 세계란 서양 디자인사만 있고 한국 디자인사가 없는 세계와 마찬가지입니다.

　저는 전문적인 디자인사 연구자가 아닙니다. 다만 디자인 비평을 하면서 자연스레 디자인사에 대해서 생각하게 되었습니다. 그러다 점점 서양 디자인사와 한국 디자인사가 다르다는 것을 깨달았습니다. 처음에는 당혹스러웠습니다. 그러나 생각해보면 너무나 당연했습니다. 서양과 한국은 역사나 현실이 많이 다르기 때문입니다. 더 이상 서양 디자인사로 우리 디자인사를 설명할 수 없다고 판단했고 한국

디자인사 연구의 필요성을 절감하게 되었습니다. 한국 디자인사 연구의 필요성을 절감하면 할수록 서양 디자인사를 객관적으로 알아야 할 필요성도 커졌습니다. 서양 디자인사가 한국 디자인사에 커다란 영향을 미치고 있기 때문입니다. 서양 디자인사와 한국 디자인사는 반드시 상호적이라고는 할 수 없지만 영향 관계에 있으니까요.

물론 서양 디자인사는 중요합니다. 서양 디자인사가 곧 세계 디자인사는 아니지만, 세계에서 가장 영향력 있는 디자인사인 것도 사실입니다. 어쨌든 서양은 현대 세계에서 중심에 있습니다. 디자인 분야에서도 마찬가지입니다. 우리는 서양 디자인으로부터 끊임없이 영향을 받고 있습니다. 서양의 디자인이 바로 우리의 디자인이 되는 일을 매일 경험합니다. 하지만 그들과 우리는 디자인도 역사도 같지 않습니다. 우리는 차이와 영향 관계를 생각하면서 서양 디자인에 대해서 잘 알아야 할 필요가 있을 뿐입니다. 서양 디자인사는 우리와 매우 밀접하지만, 어디까지나 타자의 역사라는 관점에서 객관적으로 바라보아야 합니다.

『최범의 서양 디자인사』는 서양 디자인사를 사실史實 중심으로 서술하기보다는 주로 개념적인 기초에 따라 전반적인 흐름과 특성을 서술하는 방식을 취합니다. 한정된 분량

에 방대한 사실을 모두 담을 수 없고, 사실은 아무리 많아도 부족하지만 전체적인 이해는 아무리 많아도 지나치지 않기 때문입니다. 이 책은 무엇보다도 서양 디자인사의 기본 성격과 전체적인 흐름을 이해하는 데 초점을 두었습니다.

앞으로 한국인이 쓴 서양 디자인사가 많이 나오기를 바랍니다. 그리하여 서양 것의 짜깁기나 일본을 통한 중개 방식을 넘어서기를 바랍니다. 한국인이라고 해서 서양 디자인사를 보는 관점이 모두 같지는 않을 것입니다. 오히려 다양한 관점의 서양 디자인사가 나오는 것이 바람직하다고 생각합니다. 서양 디자인사를 객관적으로 볼 수 있을 때 비로소 이 땅의 디자인 역사, 즉 한국 디자인사가 보이기 시작할 것입니다. 어쩌면 아직도 제대로 된 한국 디자인사가 없는 이유는 우리가 서양 디자인사를 타자화하지 못하고 있기 때문일지도 모릅니다. 우리가 서양 디자인사를 알아야 하는 진짜 중요한 이유는 글로벌 인재가 되기 위해서라기보다는 이 땅의 디자인 역사를 제대로 알기 위해서가 아닐까요.

사실 이 책의 초고는 무려 20여 년 전 한 미대 입시 잡지에 연재한 것입니다. 그런데 지금 다시 봐도 크게 바꿀 내용이 없었습니다. 서양 디자인사를 보는 저의 관점이 20여 년이 지나도 근본적으로 바뀌지 않았다는 사실에 놀랐습니

다. 자만할 것이 아니라 새로운 지식을 쌓지 못했기 때문이라고 반성해야 할 일인지도 모릅니다. 그럼에도 지금 이 책을 내놓는 이유는 우리의 눈으로 서양 디자인사를 보려는 노력을 더 미뤄서는 안 된다고 생각했기 때문입니다. 아무튼 이 책을 통해 독자들이 서양 디자인사에 대해 얼마간의 지식을 얻을 수 있다면 만족합니다. 그리고 서양 디자인사에 견주어 한국 디자인사에 궁금증과 관심이 생긴다면 더욱 좋을 것 같습니다. 서양 디자인사 공부가 한국 디자인사 공부를 위한 디딤돌이 되고, 한국 디자인사 공부가 서양 디자인사 공부를 위한 지렛대가 된다면 얼마나 좋을까요. 그런 날이 오기를 꿈꿉니다. 낡은 원고를 받아준 안그라픽스 출판사에 감사드립니다.

2018년 7월 최 범

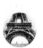
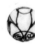

"사람들은 사회적 관념을 통해 그들이 살고
있는 세상을 바라본다. 근현대 경제 작용 중
명확히 파악하기 힘든 영역이 바로 사회적
관념에 따라 움직이는 부분이다. 나는
이 특별한 영역을 크게 차지하는 것이 바로
디자인이라고 생각한다. 그리고 그러한
디자인의 역할은, 다소 기계적인 방법이기는
하나, 구조주의 이론으로 잘 설명된다고
생각한다. 구조주의자들은 사람들의 생각과
일상 경험 사이의 차이에서 발생하는
모순들이 모든 사회에서 신화의 창안으로
해결된다고 주장한다. …… 일시적인 성격의
다른 미디어와는 달리 디자인은 영구적이고
구체적이고 실체가 있는 형태에 신화를
집어넣을 수가 있다. 그래서 신화는 현실
그 자체가 된다."

에이드리언 포티, 『욕망의 사물, 디자인의 사회사』[2]

디세뇨에서 포스트모던까지
From Disegno to Post-modern

디자인 현상과 담론

오늘날 디자인이라는 말은 일종의 유행어처럼 되어버린 듯하다. 특히 '새로운 디자인' '획기적인 최첨단 디자인 채택' 같이 광고 언어에서 디자인 자체를 제품 가치로 강조하는 경우는 결코 낯설지가 않다. 비교적 알려진 산업 디자인, 그래픽 디자인, 광고 디자인 등의 분야 외에도 헤어 디자인, 메이크업 디자인, 네일 디자인 등까지 생각해보면 오늘날 디자인 현상은 과잉 담론화에 이르지 않았나 싶을 정도이다. 더불어 언제부턴가 영화나 텔레비전 드라마 주인공의 직업으로 각종 디자이너가 빈번히 등장하기 시작했다. 이는 디자이너라는 직업과 활동이 대중에게 선망이 되고 있음을 보여주는 것이 아닐까.

오늘날 디자인은 사회에서 어떤 적극적인 가치를 지닌 대상이나 활동으로 받아들여진다. 한때 디자인하면 사람

들은 패션 디자인 정도를 떠올렸지만 오늘날에는 훨씬 광범위한 영역과 대상에서 디자인을 발견하고 받아들이고 있다. 디자인이라는 분야와 디자이너라는 직업은 대중과 격리된 소수 전문인의 영역에 머물지 않고 일반적인 사회적 담론 체계 안에 들어와 있는 셈이다.

　이처럼 과잉 담론화라고까지 부를 수 있을 디자인의 증폭 효과는, 최근의 사회문화 이론에서도 확인할 수 있듯이 분명히 현대사회의 성격을 드러내는 징후적 의미가 있다. 더 이상 물건의 존재 방식과 소비를 전통적인 관점과 틀로는 적절히 설명할 수 없는, 후기 산업사회 또는 포스트모던 사회의 성격과 연관 있을 터이다. 그렇기에 디자인을 회화, 조각, 건축 등과 같은 전통적인 조형 예술의 고정된 장르적 틀 안에서 보는 것 역시 지나치게 형식적인 접근일 수 있다.

그러나 앞으로 살펴보겠지만, 디자인은 서구의 근대적 담론과 산업사회의 현실에서 생겨난 뚜렷하게 근대적인 성격을 지닌 조형 예술이다. 그런 점에서 오늘날 디자인의 현실을 이해하려면 어지러울 정도로 증폭된 디자인의 사회적 담론 현상 자체에 주목하기보다는, 디자인을 서구 근대의 인식 체계와 산업사회라는 구조 안에서 특수한 조형적 실천으로 보고 그것의 발생과 전개 과정에 대해 역사적으로 접근해야 한다.

르네상스의 '디세뇨' 개념

디자인의 용법에 먼저 주목해보자. 디자인design이라는 말은 영어지만 오늘날에는 전 세계적으로 통용되는 공용어가 되어 있다. 그러나 문화적 전통이 강한 일부 나라에서는 디자인에 해당하는 고유한 용어를 한정적으로 사용하는 경우도 있다. 독일에서는 게슈탈퉁Gestaltung, 조형 또는 포름게붕 Formgebung, 형태부여, 프랑스에서는 장식미술Art Décoratifs 또는 산업미학Esthétique Industrielle 그리고 중국에서는 설계設計라는 말을 사용한다. 한국에서도 과거에는 일본식 표현인 의장意 匠, 도안 같은 말을 사용하였지만, 이제는 어느 분야든 디자인이라는 용어가 정착되어 있다.

오늘날 일반화되어 있는 디자인이라는 말의 어원을 추적하다 보면 르네상스 시대의 라틴어 디세뇨disegno와 만난다. 여기에서 우리는 매우 흥미로운 사실을 발견하게 된다.

바로 디자인이 서구 근대의 인식 체계와 밀접한 관련을 맺고 있다는 사실이다. 오늘날 산업사회에서 다분히 물질적이고 세속적인 측면과 관련된 것으로 간주되는 디자인의 이데아는 사실 서구 근대 인문주의의 원형인 르네상스 미술 구조에 배태胚胎되어 있었다는 이야기다.

르네상스는 미술의 지위를 비천한 육체노동에서 고상한 정신노동으로, 저급한 기술vulgar arts에서 고급한 학예liberal arts로 격상시켰던, 서구 문화사에서 매우 결정적인 전환점이었다. 미술가의 사회적 지위도 중세의 장인에서 학식을 갖춘 인문주의자로 탈바꿈되었다. 그러한 대전환은 레오나르도 다빈치Leonardo da Vinci, 1452-1519와 같이 당시 각성한 미술가가 전개한 학예 논쟁을 통해 이루어졌다. 그러나 정신노동과 인문학의 지위를 확보한 르네상스기의 미술은 곧이어

회화, 조각, 건축 간의 우열을 따지는 일견 유치할 수 있는 장르 논쟁에 휩싸인다. 결국 어느 장르도 절대적 우위를 증명하지 못한 채 일종의 신사협정으로 귀결되었다.

회화, 조각, 건축이라는 조형 예술의 공통된 본질은 손작업과 공정에 있는 것이 아니라 정신적인 활동인 소묘에 있다고 간주되었다. 이는 그려진 결과로서가 아니라, 미술가의 의식 내에 형성된 것을 말한다. 따라서 그것들은 모두 디세뇨의 예술arti del disegno, 소묘술로서 인정되었다. 르네상스기의 조형 예술은 일단 이 지점에서 이론적으로 안정되었다. 역사적 사실을 통해 오늘날 디자인의 어원이 바로 르네상스기에 조형 예술의 공통 원리로서 인정되었던 디세뇨임을 알 수 있다.

따라서 르네상스기의 조형 예술을 달리 표현하면 모두 소묘술이 되는 셈인데, 당시 디세뇨는 좁은 의미의 소묘만

이 아니라 계획, 의도 등의 개념까지 포함하는 광범위한 의미였다. 이러한 개념화는 르네상스의 조형 예술이 전통적인 손작업이라는 관념에서 벗어나고자 한 만큼, 겉으로 드러나는 외적 형태보다는 내적 정신 과정에 주목한 당연한 결과였다. 이는 당대의 미술가 조르조 바사리Giorgio Vasari, 1511-1574가 1562년 피렌체에 설립한 서구 최초의 미술 아카데미인 아카데미아 델 디세뇨Accademia del Disegno의 명칭에서도 드러난다. 물론 이곳은 오늘날 말하는 디자인 학교가 아닌 조형 예술의 기본을 가르치는 미술 학교였다.

디자인에 대한 르네상스적 의미는 오늘날 지시하는 대상과 커다란 차이를 보이지만, 그 근본적인 의미는 여전히 중요하며 유지되고 있다. 다시 말해서 그것은 디자인에 대한 가장 기초적인 원리로서 조형 예술 행위를 이해하는 여

러 기본 개념 가운데 하나를 의미한다. 예를 들어 우리는 종종 조형 행위의 기본적인 짜임새 또는 구성을 디자인이라는 말로 표현하는데, 이럴 때 디자인이란 주로 어떤 조형물의 구도나 밑그림을 가리키는 것으로서 가장 기초적인 소묘, 계획, 의도라는 르네상스적 의미가 들어 있다.

우리는 르네상스의 디세뇨 개념에서 이미 서구 근대적 인식 체계의 실마리를 발견한다. 서구 근대인의 인식에는 사고와 실천의 분리, 현실적 차원에서는 정신노동과 육체노동 그리고 동일한 노동 과정에서의 분화, 감성적 차원에서는 미적인 것과 실용적인 것, 예술과 비예술의 분화로 드러나는 견고한 합리주의적 이원론이 있다. 르네상스기에 배태된 조형 원리는 몇 세기가 흐른 뒤 서구 사회가 산업화 과정을 겪게 되면서 구체적이고 역사적인 실태를 드러내게 된다.

근대 산업사회의 디자인

　서구에서 근대의 시작점이라고 할 수 있을 르네상스 시
대에 다분히 개념적으로 생성되었던 디자인은 근대 산업사
회에 이르러 구체적인 형상을 얻는다. 근대의 기계 생산 방
식은 합리성과 효율성을 위하여 생산 과정에서 계획과 제작
을 분리하였는데, 이때 계획 과정에서의 조형적 고려가 바
로 디자인이다. 생산 과정에서의 분업화는 앞서 언급한 근
대적 인식 체계 또는 담론과 분리된 것이 아닌, 근대적인 구
조의 일부이다. 이러한 근대적 의미의 디자인을 르네상스적
의미의 디자인디세뇨과 구별하기 위해서 일단 산업사회의 조
형적 실천으로 정의해보자.

　이때 디자인은 좁은 의미의 공업 생산에만 한정되지
않는다. 이것은 일반적인 차원에서 근대 산업사회의 시스
템 자체에 대응한다고 말해야 옳다. 산업사회의 시스템이란

흔히 대량생산mass production, 대중소통mass communication, 인공적 환경artificial environment을 가리킨다. 해당 시스템에 대응하여 근대 산업사회의 디자인을 보다 정확하게 정의해보면 대량생산, 대중소통 및 인공적 환경을 수행하고 조성하기 위한 조형적 실천이라고 할 수 있을 것이다. 이러한 시스템과 디자인의 대응 관계는 바로 오늘날 제도화된 디자인 영역에 정확히 반영되어 있다.

오늘날 사회적으로 제도화된 디자인 영역은 통상 세 가지로 구분된다. 바로 공업 디자인industrial design, 시각 디자인visual design, 환경 디자인environmental design인데 그 성격을 간단히 살펴보자. 먼저 공업 디자인은 기계로 대량생산되는 제품의 형태를 결정하는 활동으로, 산업 디자인이나 제품 디자인 또는 산업 미학 등으로 불리기도 한다. 시각 디자인은

복제 수단 및 영상으로 대중소통되는 시각 이미지를 만드는 활동으로서 시각 커뮤니케이션visual communication이라고 부르기도 한다. 마지막으로 환경 디자인은 인공적 환경을 계획하고 조성하는 것으로서 건축을 포함하며 지역, 도시, 국토 등으로 범위가 확장되기도 한다. 이러한 디자인 영역의 제도화는 개념적으로는 담론 체계를 통해, 현실적으로는 생산, 직업, 교육이라는 장치를 통해 성립된다.

이렇게 제도화되어 있는 오늘날 디자인의 실태는 불안정하다. 생산 방식과 사회구조가 변함에 따라 영역이 세분화되거나 융합된다는 점에서만이 아니다. 디자인 자체에 대한 인식론적 지평 역시 끊임없이 동요되고 있기 때문이다. 그리고 디자인이 현대인의 일상적 삶과 환경 전체에 연관된 만큼 그러한 의미 역시 계속 물을 수밖에 없다. 디자인의

조형 실천도 순수한 기술적 형태적 차원에서만 이해하는 경우와 사회·문화·정치적 차원, 나아가 최근에 관심이 높아지고 있는 생태 환경적 차원까지 확장하여 이해하는 경우 그 의미와 폭이 매우 달라진다. 이때 디자인은 단순한 조형 행위의 차원을 넘어서 인간의 삶과 사회구조 자체를 계획하고 조형하려는 시도로 나타난다.

독일의 디자인 이론가 바촌 브로크Bazon Brock, 1936-는 사회 디자인Sozio-Design이라는 개념을 제시하는가 하면, 미국의 빅터 파파넥Victor Papanek, 1927-1998은 모든 사람이 디자이너이며 모든 인간 행위가 디자인이라는 주장을 펼친다. 이러한 시도들은 어떤 식으로든 오늘날 제도화된 디자인 현실에 대한 수정과 재해석으로 받아들여진다. 그중에서도 디자인에 근본주의적 해석을 부여함으로써 산업사회의 시스템에 기

능적으로 완전히 통합된 디자인의 현실을 해체하고, 새로운 인식의 지평 위에 재정립하려는 노력은 매우 주목할 만하다. 그러나 이러한 주장은 자칫하면 현실에서 디자인의 영역을 수평적으로 무한히 확대하거나 현실적 매개를 고려하지 않는 과잉된 추상화로 그칠 수도 있다. 현재 이처럼 디자인의 개념과 영역을 확대하려는 시도는 어디까지나 개념의 차원에서 잠재적인 가능성으로만 존재할 뿐이다. 그것이 현실화되기 위해서는 역사적 조건이 전제되어야 한다. 오늘날 우리가 경험하는 디자인은 엄연히 근대 산업사회의 시스템에 통합되어 있으며, 그 구체적 현실성 안에서만 존재한다.

디자인의 역사적 전개

디자인의 개념과 체계는 조형 예술의 역사 속에서 구체적으로 현실화된다. 디자인의 역사는 바로 근대 조형 예술 역사의 한 부분을 이룬다. 근대적 조형 예술로서의 디자인의 역사는 통상 세 시기로 구분된다. 19세기의 응용미술Applied Art 또는 장식미술Decorative Art 시기, 20세기 초중반의 모던 디자인Modern Design 시기, 그리고 20세기 후반의 포스트모던 디자인Post-modern Design 시기이다.

19세기의 응용미술 또는 장식미술로서의 디자인은 근본적으로 디자인을 순수미술Fine Art에서 발견하거나 추출한 조형 원리를 공업 생산품과 같은 실용적인 대상에 응용하는 것으로 간주한다. 따라서 19세기의 디자인은 공업 생산 방식에 따라 일단 제작된 제품의 외형에 장식을 부과하는 장식미술이었으며, 또 그것을 미술의 응용이라고 생각했기 때

디셰뇨에서 포스트모던까지

문에 응용미술의 범위를 벗어나지 못했다. 이는 물론 서구의 산업적 현실이 디자인에 요구한 수준이 오늘날과는 달랐기 때문인데, 당시 산업화에 가장 앞서 있던 영국에서도 미술제조Art & Manufacture라는 용어를 일반적으로 사용했다.

한편 응용미술 또는 장식미술이라는 19세기적인 개념은 근대미술의 역사에서 적지 않은 문제점을 남겼는데, 그것은 순수미술과 응용미술 또는 고급미술major art과 저급미술minor art이라는 악명 높은 신분적 차별의식이다. 이는 마치 봉건사회에서의 귀족과 평민의 수직적인 차별과도 같이 미술을 순수한 것과 실용적인 것 또는 고급과 저급으로 구분하여 위계질서를 부여한다. 이러한 의식은 조형 예술의 여러 장르를 각기 지닌 특성에 따라 수평적이고 개성적으로 파악하게 만들기보다는, 어느 장르가 우월하고 어느 장르는

열등하다는 신분적 차별을 조장한다. 이 차별은 예술의 민주화를 심하게 저해했다.

당시 이러한 차별적 관념을 거부하고 디자인의 가치를 적극적으로 옹호하면서 20세기의 모던 디자인 운동에 지대한 영향력을 행사한 인물로 윌리엄 모리스William Morris, 1834-1896를 빠뜨릴 수 없다. 모리스는 예술을 인간이 노동하는 가운데 느끼는 기쁨의 표현이라고 정의하고, 노동의 예술적 가치와 예술의 공작적 기초를 다시금 발견하였다. 그는 최초의 디자인 운동이라고 할 수 있을 미술공예운동The Arts & Crafts Movement을 주도하며 노동과 예술의 일치를 모색하였다. 윌리엄 모리스의 선구적인 이념은 이후 모던 디자인 운동에 지속적이고 강력한 영향을 주었지만, 기계 생산방식을 부정한 모리스의 실천은 19세기적인 공예와 장식미

술의 범위를 벗어나지 못했다.

　20세기의 모던 디자인은 바로 이러한 장식미술을 부정하고 기계 생산 방식을 적극적으로 수용하는 데서 출발한다. 19세기적인 장식미술은 세기 전환기의 아르누보Art Nouveau 양식을 마지막으로 디자인사의 무대에서 주역을 마감한다. 모던 디자인은 적어도 20세기의 절반 이상을 지배한 대표적인 양식이다. 이를 흔히 기능주의Functionalism와 동의어로 이해하기도 하는데, 정확히 말한다면 전자는 역사적 개념이며 후자는 미학적이고 양식적 개념이라고 할 수 있다.

　이 시기에 이르러 비로소 디자인이 조형 예술의 다른 장르와 뚜렷하게 구별되는 독자성을 갖기 시작했고, 다른 예술 장르와 비교적 수평적인 체계에서 방향성을 확립할 수 있었다. 이 시기의 디자인은 당시의 미술 운동과 궤를 같이하면서

전개된 대단히 전위적인 운동이기도 했다. 20세기 미술의 혁명이라고 할 수 있을 입체파Cubism와 미래파Futurism 등의 양식적이고 이념적인 영향 아래 전개된 더스테일De Stijl, 러시아 구성주의Constructivism, 바우하우스Bauhaus 같은 디자인 운동은 전통적 장르 구분을 해체하고 종합 예술의 이념을 추구했다는 점에서 문화사적으로 매우 중요한 시도였다. 그러나 기능주의 원리를 바탕으로 한 모던 디자인은 서구 산업사회에서 생산력이 고도로 발전한 20세기 초중반기에 요구된 것으로서, 제품의 규격화standardization와 기능이라고 하는 생산중심주의를 지나치게 신뢰한 결과 그 효용성과 경제성은 높이 인정되지만 대중의 다양한 감각과 요구를 충족시키기는 어려웠다.

그리하여 1930년대 이후의 모던 디자인은 점차 대중화의 길을 걷게 된다. 원래 모던 디자인의 이념은 과거의 전통

디세뇨에서 포스트모던까지

양식과 단절하고 근대 산업사회의 조건 속에서 적합한 양식과 디자인의 합리적인 존재 방식을 추구하는 것이었다. 그러나 20세기의 대중소비사회는 모던 디자인의 진로를 결정적으로 변화시켰다. 초기 모던 디자인의 엄격하고 금욕적인 경향은 대중의 욕구를 만족시킬 수 없기 때문이었다. 모던 디자인 운동은 대체로 바우하우스의 폐교, 러시아 구성주의의 퇴조 등이 있었던 1930년대를 고비로 진보적 열기가 수그러들게 된다. 1950-1960년대에 이르러 포스트모던 디자인이 대두되기 이전까지 모더니즘의 영향력은 지속되지만, 그것은 대중적 취향에 흡수되는 과정이기도 했다.

사실 윌리엄 모리스로부터 바우하우스에 이르는 모던 디자인은 대단히 엘리트적이며 고급한 것이었다. 따라서 그들이 실험하고 개척한 스타일은 언제나 대중의 취향에 맞게

재가공되었을 때에만 산업화될 수 있었다. 이 과정에서 엘리트 디자이너의 비판적 문제의식은 일정하게 제거되었고, 이러한 경향은 결국 엘리트 디자이너의 자기 부정, 즉 엘리트로서의 책임감을 회피하고 대중적 취향을 작업의 절대적 기준으로 삼는 단계로까지 발전한다. 부분적으로는 굿 디자인Good Design 운동과 같이 모던 디자인의 합리적 성격과 대중적 취향을 조화시키려는 노력도 없지 않았지만, 결정적인 것은 언제나 대중의 취향과 선택이었다.

　　마지막으로 포스트모던 디자인은 제2차 세계대전 이후 등장하는데, 이는 모던 디자인 이후 등장하는 다양한 경향을 포괄하는 용어이다. 1930년대에 등장한 미국의 산업 디자인 패러다임은 제2차 세계대전 이후 전 세계로 퍼져나갔다. 이는 곧 미국적 생활양식의 세계화를 의미하는 것이

기도 했다. 미국적 생활양식이란 대량생산에 기반하고 대량소비를 미덕으로 삼는 소비주의 문화를 말한다. 이를 가장 잘 보여주는 것이 한 번 쓰고 버리는 일회용 문화Throw-away Culture다. 이러한 현상을 비꼬아서 코카콜라화Cocacolonization 또는 맥도널드화McDonaldization라고 부르기도 한다. 아무튼 오늘날 세계를 지배하는 것이 대중소비문화임을 부정할 수 없다. 이러한 소비문화시대의 꽃이 광고와 디자인이다.

어쩌면 포스트모던 디자인은 모든 것이 기호가 되어버린 시대에 디자인의 과잉 담론화 현상과 맞물려 나타나는 또 하나의 시대적 징후일지도 모른다. 그것은 일찍이 르네상스의 디세뇨 개념에서 발아하여 서구 근대의 인식 체계와 조형 예술의 중요한 부분을 담당해온 디자인이 또 다른 사회적 담론 구조 속으로 해체되면서 재구성되는 과정이라고

볼 수 있다. 마지막으로 서구 근대의 산물인 디자인이 또 한
번 오늘날 조형 예술 체계의 재구성에 강력히 개입하고 있
음을 환기하면서, 디자인의 역사적 개념과 전개를 되돌아볼
필요가 있음을 강조하고 싶다.

역사주의와 원기능주의의 대립은 서구 문화의
분열상을 그대로 드러낸다고 할 수 있다.
당시 서구는 경제적으로는 산업혁명으로
근대적인 자본주의 체제를 갖추고 있었고,
정치적으로는 시민혁명과 해외 식민지
개척으로 제국주의 단계에 도달해 있었다.
그러나 문화나 관습적으로는 이미 확고해진
경제적·정치적 지배력과 평형을 이룰 만큼의
독자적인 수준에 도달하지는 못했다.

역사주의와 원기능주의
Historicism and Proto-Functionalism

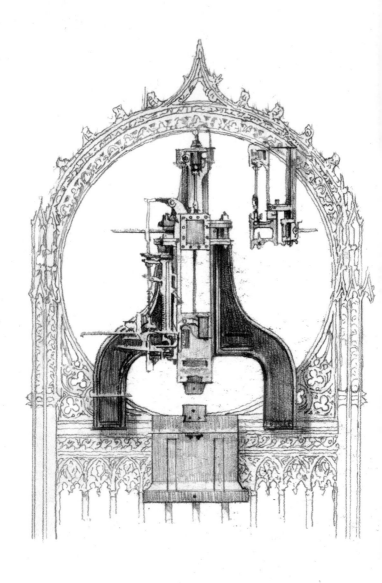

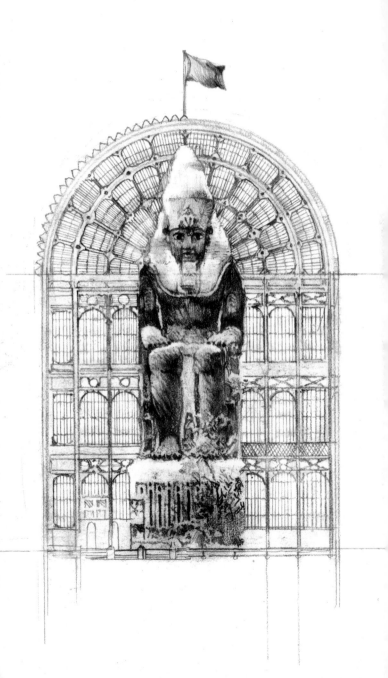

응용미술의 시대

디자인의 역사는 19세기 응용미술 시대에서 시작한다. 당시 서구를 지배했던 경향을 역사주의Historicism라고 부른다. 그러나 역사주의와는 전혀 다른 성격의 경향도 동시에 나타났는데, 바로 원기능주의Proto-Functionalism다. 19세기를 응용미술의 시대라고 부르는 것은 일단 역사주의를 기준으로 삼는 관점이다. 원기능주의란 말 그대로 20세기 기능주의의 원조가 되는 19세기적 형태를 가리킨다. 원기능주의의 디자인사적 위치는 역사주의에 비해 다소 불안정하지만 그역시 당시 디자인의 진실한 측면을 보여준다고 하겠다. 따라서 19세기에는 응용미술만 존재했다는 단언은 엄밀히 말하면 사실과 다르지만, 그러한 양식이 더욱 지배적이고 의식적이었다는 점에서는 상대적으로 정당하다.

사실 역사를 보면 대립하는 양식이 공존하는 시기가 적지 않다. 회화의 경우 인상주의 시대에 전통적인 아카데미즘 Academism이 공존했다. 오히려 당시에는 아카데미즘이 주류를 이루기도 했다. 포스트모던 양식의 건축이 늘어만 가는 오늘날에도 신고전주의Neoclassicism 양식의 건축이 세워지는 예를 흔히 볼 수 있다. 한 시대에 하나의 양식만이 존재했다고 믿는 것처럼 우매한 태도도 없을 것이다. 그런 점에서 흔히 고전주의-낭만주의-사실주의-인상주의-입체주의 등으로 이어지는 근대미술의 양식적 발전 경로는 허구일 수 있다. 물론 한 시대에 단 하나의 양식만이 존재했다고 지나치게 단순화하지만 않는다면, 비교적 지배적인 하나의 양식을 이야기하는 것은 어느 정도 불가피하다.

양식의 대립

19세기에 날카롭게 대립하는 두 양식이 공존했다는 사실은 디자인사에서 당시가 그만큼 과도기였고 혼란스러웠음을 방증한다. 먼저 역사주의는 이전의 역사적 양식 또는 모티브를 당시의 건축이나 생산품에 응용한 양식이다. 과거의 것을 그대로 또는 변형하여 차용하거나 모방했기 때문에 복고주의Revivalism라고도 부르며, 서로 다른 시대와 양식을 당시의 관심에 따라 마구 혼합하여 사용했기 때문에 절충주의Eclecticism라고도 부른다. 여기에는 서구의 고대 문화인 그리스와 로마 양식, 그리고 중세의 고딕 양식은 말할 것도 없고 동방 이슬람의 양식조차 거침없이 차용되었다. 그 때문에 역사주의적 양식 중에는 네오고딕Neo-Gothic이니 네오바로크Neo-Baroque니 네오레반트Neo-Levant니 하는 이름이 우후죽순처럼 생겨나고 당대를 풍미했다.

그에 반해 원기능주의 양식은 18세기 산업혁명 이후 새로운 기술과 새로운 재료, 새로운 기능에 따라 필연적으로 생겨났다. 이 양식은 이제까지의 건축이나 디자인의 생산 방식과는 전혀 다른 맥락에서 이루어졌다. 그런 점에서 원기능주의는 19세기 서구의 산업사회를 기술적으로 가장 잘 반영한 양식이었다고 말할 수 있다.

역사주의와 원기능주의의 극단적인 대립은 근본적으로 서구 문화의 분열상을 그대로 드러낸다고 할 수 있다. 당시 서구는 경제적으로는 산업혁명으로 근대적인 자본주의 체제를 갖추고 있었고, 정치적으로는 시민혁명과 해외 식민지 개척으로 제국주의 단계에 도달해 있었다. 그러나 문화나 관습적으로는 이미 확고해진 경제적·정치적 지배력과 평형을 이룰 만큼의 독자적인 수준에 도달하지는 못했다. 근

대적인 생산기술 시스템은 철재와 유리, 증기기관, 공학 기술을 산출하여 이전 어느 시대에서도 볼 수 없었던 새로운 건축 형태와 공법, 그리고 생산품을 물질적으로 가능하게 했지만 그러한 사회의 지배계급으로서의 자본가는 풍족한 생활 속에서 자신들의 부와 권력을 표출할 적절한 방식을 몹시 갈망하고 있던 터였다.

18-19세기에 걸친 시민혁명을 통해 귀족 계급을 타도하고 새로운 사회의 지배자가 된 자본가 계급은 아직 자신들의 영화를 드러낼 세련되고 고급스러운 문화를 갖지 못한 상태에서, 우선은 손쉽게 과거 귀족계급의 양식을 모방하는 데 급급했다. 고대 그리스나 로마의 건축 양식을 흉내 내기도 하고, 동방의 이국취미에 몰두하기도 했다. 따라서 19세기 산업사회는 근대적 기술에 바탕을 둔 원기능주의 양식

을 불가피하게 발전시키면서도, 의도적 측면에서는 전혀 모순되는 역사주의에 빠져들었다. 이는 마치 평생 돈 버는 일밖에 모르던 성공한 기업체의 사장이, 자기 집에서는 전통적인 서화나 골동품을 늘어놓고 시조를 읊조리면서 옛 양반문화를 흉내 내는 경우와 마찬가지라고 할 수 있다.

　　바로 이러한 19세기 서구 산업사회의 모순을 제대로 보여준 시기가 영국의 빅토리아 시대Victorian Age, 1837-1901다. 영국 역사상 최전성기라고 할 수 있을 빅토리아 시대의 자본가는 걱정이라고는 모르며 자신감에 차 있었지만, 취미의 수준은 아주 모호했고 기본적으로 속물근성을 벗어나지 못했다. 그들이 선호했던 건축물과 생활용품들은 시대착오적인 고대 양식에 뒤덮인 역사주의의 극단을 보여준다. 그러나 그들의 생활을 밑받침했던 것은 날로 발전해간 근대산업

이었기 때문에 원기능주의 양식 역시 필연적으로 나타날 수밖에 없었다. 이처럼 19세기 유럽은 기본적으로 생산기술과 문화가 불일치하는 과도기였던 만큼 역사주의와 원기능주의의 동거는 꽤 오랫동안 지속되었다.

만국박람회 풍경

양식상의 모순이 적나라하게 드러난 계기가 된 사건이 바로 1851년 런던에서 개최된 제1회 만국박람회The Great Exhibition이다. 이는 오늘날 국제박람회International Exposition의 선구적 행사였는데, 당시 세계의 공장이라고 불리며 태평성대를 구가하던 영국이 자국의 위세를 과시하기 위해 마련한 세계 최초의 국제박람회였다. 이 박람회에는 개최국인 영국을 비롯하여 유럽 각국 및 미국의 각종 산업 생산물과 예술작품 등이 전시되어 서로의 국위를 다투었다. 제1회 만국박람회는 디자인 역사에서도 대단히 중요한 의의가 있다. 이 박람회를 계기로 근대적인 산업 생산품의 양식에 대한 문제가 날카롭게 제기되었기 때문이다.

이 박람회에서 디자인과 관련하여 관심을 끈 대상은 두 가지였다. 하나는 1851년 박람회 전시관으로 세워진 수정궁

The Crystal Palace이었다. 이 건축물은 전통적인 건축가가 아니라 공학기술자였던 조지프 팩스턴Joseph Paxton, 1803-1865이 설계했다. 수정궁은 근대적 재료인 철과 유리만으로 만들어진 세계 최초의 조립식 건축물로, 그때까지 건축물이라고 하면 당연히 석재로 지어야 하는 것으로 믿고 있던 사람들에게는 커다란 충격을 주었다. 건축 결정 과정에서 즉각 찬반양론이 펼쳐졌지만, 수정궁은 근대건축사에서 하나의 획기적인 기념비로 남게 되었다. 19세기 동안 이 건축물에 필적할 만큼 중요한 것으로는 1889년 파리 만국박람회의 기념물로 세워진 에펠탑Tour Eiffel을 들 수 있을 뿐이다. 에펠탑 역시 공학기술자였던 귀스타브 에펠Gustave Eiffel, 1832-1923의 작품으로서 당시 공학 기술의 금자탑이었다.

다른 하나는 박람회에 출품된 영국 제품의 디자인 수

준이었다. 박람회가 개최되자 영국의 언론과 지식인은 영국 제품이 제조 기술이나 품질에서는 우수할지 몰라도 디자인, 즉 양식에서는 어떠한 통일성도 갖추지 못하고 혼란스러움만을 보여준다고 즉각적으로 비판했다. 이 박람회를 계기로 영국은 오히려 자국 제품의 디자인 수준이 다른 국가에 비해 뒤떨어짐을 스스로 드러낸 꼴이 되었다.

당시 영국 제품의 디자인에 어떤 확고한 표준도 없음을 문제시하여 가장 먼저 적극적인 반응을 보인 사람은 헨리 콜Henry Cole, 1808-1882이라는 관리였다. 그는 박람회 이전부터 디자인 연례 전시회를 개최하면서 산업 생산품의 예술적 질을 향상시키기 위해 노력했던 사람이었다. 당시에는 디자인이라는 말이 생겨나기 이전이었으므로, 헨리 콜은 '미술제조'라는 용어를 만들고, 이를 기계제품에 응용된 미술 또는

아름다움이라고 정의하였다. 그의 사고에서 우리는 19세기적인 응용미술 개념의 아주 모범적인 사례를 발견할 수 있다. 디자인을 국제간 무역 경쟁에서 중요한 수단으로 생각했다는 점에서는 오늘날 국가 차원의 디자인 진흥과 다르지 않다. 그러나 미술 또는 미학적 원리를 생산품에 단순히 부가하거나 적용한다는, 결국 디자인을 장식적인 행위 이상으로 생각하지 못한 데서 시대적 한계를 보여준다. 디자인을 근대적인 기계 생산품과 미술의 단순한 결합으로 생각하는 데서 벗어나, 제품 생산의 계획 또는 과정 그 자체에 내재하는 특성으로 이해하기 위해서는 20세기의 모던 디자인 개념이 성립되기까지 기다려야만 했다.

이처럼 19세기 서구의 디자인은 역사주의와 원기능주의라고 하는 극단적으로 대조적인 양식을 함께 산출하였다.

하지만 20세기에 들어와 근대적 요구에 적합한 양식으로 기능주의의 위치가 확고해지면서 기능주의의 선구자인 원기능주의가 역사주의를 대신하여 그 정당성을 인정받을 수 있었다. 그러나 우리가 대체로 19세기를 역사주의가 우세했던 응용미술의 시대로 보는 데에는 20세기의 기능주의와 비교하여 시대적 성격을 보다 뚜렷하게 하기 위한 역사가의 구분법이 크게 작용했을 것이다.

윌리엄 모리스는 시대의 예술적 상황을 두 가지로 구분해 비판했다. 하나는 기계 생산에 따른 수공예 전통의 단절과 속악한 대중의 취미였으며, 다른 하나는 그럼에도 사회 현실에 등을 돌리는 예술가의 유미주의적 태도였다. 당시의 예술적 상황과는 반대로 예술에 대한 그의 견해에는 노동이 중심을 차지한다. 모리스에게 예술이란 인간이 노동하는 가운데 느끼는 기쁨의 표현이었다. 예술은 예술가의 재능이나 예술적으로 완성된 대상에 있는 것이 아니라 바로 그 과정 속에 있는 경험인 것이다.

윌리엄 모리스와 미술공예운동
William Morris and the Arts & Crafts Movement

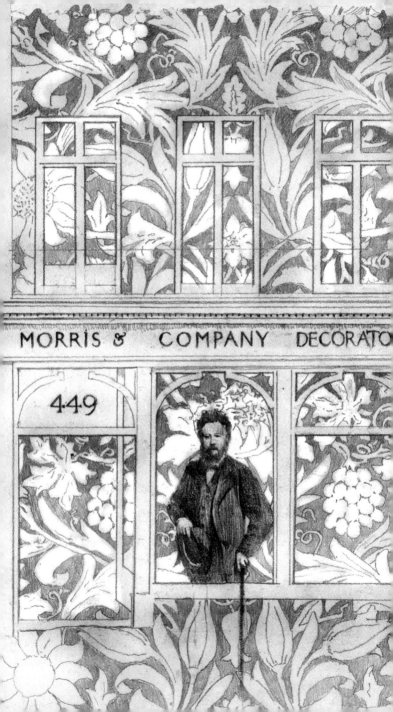

MORRIS & COMPANY DECORATO

449

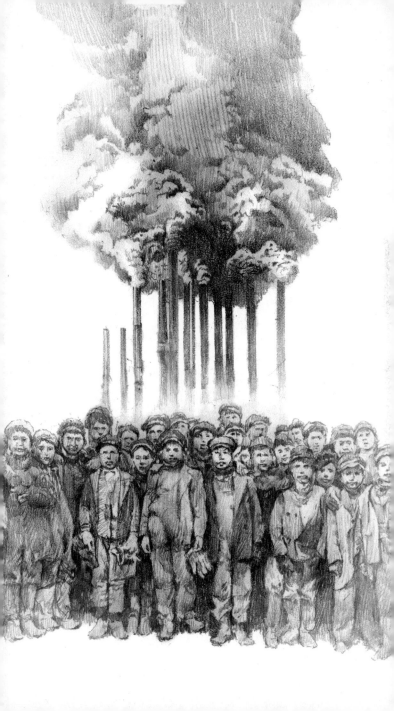

디자인 사상의 출현

월리엄 모리스는 디자인 역사상 가장 잘 알려진 인물일 것이다. 그는 디자인의 이념적 기반을 마련한 사람이자 가장 뚜렷한 개성을 지닌 실천적 인물이었다. 확실히 모리스는 최초의 디자인 사상가이자 운동가라고 할 수 있으며, 그의 영향 아래 추진된 미술공예운동은 최초의 디자인 운동이기도 하다. 모리스는 강한 신념과 정열의 소유자로서 자신이 살던 시대의 문화와 예술 상황에 대해 문제를 제기하고 실천하는 과정에서 모던 디자인을 위한 이념적 정당성과 기초를 부여하였다. 그러나 그의 이념과 실천에는 많은 모순과 한계가 내포되어 있었다. 우리는 모리스 역시 시대적 한계 내에서 사고하고 행동한 비판적 지식인이자 예술가의 한 사람으로 이해해야 하며, 그의 모순과 한계를 분별 있게 살펴봐야 한다.

윌리엄 모리스는 19세기 영국의 시인이자 공예가이며 사회 사상가이다. 그는 토머스 칼라일Thomas Carlyle, 1795-1881, 존 러스킨John Ruskin, 1819-1900과 더불어 빅토리아 시대의 대표적인 사상가로 꼽힌다. 그는 선배 사상가, 특히 러스킨의 신념에 커다란 영향을 받고 당시 영국의 사회 현실과 예술 상태에 대해 가장 날카롭게 비판하였을 뿐만 아니라 자신의 이념을 실천하는 데에도 열심이었다. 미술공예운동은 바로 예술을 사회 문제와 연결한 윌리엄 모리스라는 한 인물을 기점으로 그를 따르는 일군의 예술가가 추진한 운동이었다. 따라서 최초의 디자인 사상가인 윌리엄 모리스와 최초의 디자인 운동인 미술공예운동은 세기를 넘어 이후의 디자인 이념과 운동에 어떤 식으로든지 하나의 기준이 되었고, 직간접적으로 지속적인 영향을 주었다.

모리스가 살았던 19세기 영국은 세계에서 처음으로 산업혁명을 경험한 나라로 온갖 사회 문제와 모순이 중첩되어 있었다. 당시 영국은 산업혁명의 선두 국가답게 역사상 최고의 전성기를 누리고 있었고, 당시 지배계급인 자본가 역시 부와 번영을 구가하고 있었다. 그러나 다른 한편으로는 부의 불평등이라든지 산업화에 따른 제품 질의 저하, 도시화에 따른 생활환경의 피폐 등이 사회 문제로 드러나고 있었다. 당시의 많은 지식인과 예술가는 그러한 현실에서 문화적 위기감을 느끼고 비판적 입장을 견지하였다. 그들의 반응은 대체로 다음 몇 가지 방식으로 나타났다. 자본주의를 부정하고 사회주의자가 되거나, 산업화를 거부하고 전통주의자로 돌아서거나, 추악한 현실에서 등을 돌린 채 예술의 세계로 몰입하는 경향이었다.

윌리엄 모리스는 이러한 지식인 가운데 가장 대표적인 인물이었다. 사회사상가로서 모리스는 사회주의자요 전통주의자였지만, 예술적 입장에서는 오히려 당시 예술가들의 유미주의적 태도를 통렬히 비판하고 예술의 사회적 책임과 실천을 강조하였다. 이러한 사회사상과 예술관의 결합으로 모리스는 당대의 어느 누구와도 뚜렷하게 구별되는 독특한 면모를 보여주었다.

윌리엄 모리스와 미술공예운동

윌리엄 모리스의 예술관

윌리엄 모리스는 스승인 존 러스킨과 마찬가지로 동시대의 예술적 상황에 문제의식을 갖고 자신의 실천적 과업을 세워나갔다. 영국의 미술사가 니콜라우스 페브스너Nikolaus Pevsner, 1902-1983는 모리스를 "르네상스 이후 수 세기 동안, 특히 산업혁명 이후 수십 년 동안 예술가의 사회적 기반이 얼마나 불안정하고 쇠퇴하였는지를 인식한 최초의 예술가였다최초의 사상가는 존 러스킨이다."라고 평가했다.[3] 모리스는 시대의 예술적 상황을 다음 두 가지로 구분해 비판했다. 하나는 기계 생산에 따른 수공예 전통의 단절과 속악한 대중의 취미였으며, 다른 하나는 그럼에도 이러한 사회 현실에 등을 돌리는 예술가의 유미주의唯美主義적 태도였다. 당시의 예술적 상황과는 반대로 예술에 대한 그의 견해에는 노동이 중심을 차지한다. 모리스에게 예술이란 인간이 노동하는 가운데 느

끼는 기쁨의 표현이었다. 따라서 예술은 예술가의 재능이나 예술적으로 완성된 대상에 있는 것이 아니라 바로 그 과정 속에 있는 경험인 것이다.

윌리엄 모리스의 예술관에서 핵심은 노동의 유기有機적 성격에 있다. 이러한 노동의 형태는 중세적이다. 그의 중세 주의는 근본적으로 여기에서 비롯된다. 이와 함께 모리스가 남긴 중요한 이념은 바로 '예술의 민주화'다. 그의 말은 이러 한 사상을 가장 소박하면서도 분명하게 드러내고 있다. "나 는 소수를 위한 교육이나 소수를 위한 자유를 원하지 않는 것처럼 소수를 위한 예술도 더더욱 원치 않는다."[4]

자연히 모리스는 순수미술보다는 공예나 디자인과 같 은 응용미술에 관심을 보이게 되었다. 니콜라우스 페브스너 는 모리스의 태도에 관해 다음과 같이 말하고 있다. "이러한

면에서 모리스는 진정한 예언자였다. 평범한 인간의 주거가 다시 한번 건축가의 사고에서 가치 있는 주제가 되고 의자, 벽지, 화병 등이 예술가의 창조력을 위한 가치 있는 대상이 된 것은 모리스의 공적이라고 할 수 있다."[5]

따라서 기계 생산을 부정하였음에도 모리스는 오늘날 디자인이라고 부르는 새로운 유형의 조형을 실천한 선구자인 것이다. "그것은 그가 아카데믹한 예술 속에서 생활과 유리된 예술의 종말을 보았기 때문이며 일상적이고 정신적 생활을 지지하는 물건 즉 도구나 건축에서부터 인쇄물, 벽지에 이르기까지 에서 예술 본연의 모습을 발견했기 때문이다."[6] 여기에서 우리는 모리스의 예술의 민주화 이념이 바로 예술의 생활화와 연결되어 있음을 확인하게 된다.

말했다시피 윌리엄 모리스는 실천하는 지식인이기도 했다. 그는 자신의 이념을 직접 실천하기 위해 동료들과 1861년 런던에 모리스마셜포크너사Morris, Marshall, Faulkner & Co.를 설립하였다. 페브스너가 서양 미술사에서 신기원을 이루는 중요한 사건이라고 높이 평가한 이 활동을 통해 모리스는 각종 생활용품을 가히 예술품 수준으로 만들어냈다.

그러나 수공업 방식으로 정성 들여 만든 제품의 가격은 일반 대중이 구입하기에는 턱없이 높을 수밖에 없었다. 비록 품질은 조악할지라도 기계로 대량생산한 제품과 모리스의 예술적인 수공예품은 가격면에서 이미 경쟁이 될 수 없었다. 중세적 생산 방식과 전통을 지켜나가려던 윌리엄 모리스의 신념은 이내 벽에 부닥쳤다.

윌리엄 모리스의 모순과 영향

역사학자 아르놀트 하우저Arnold Hauser, 1892-1978는 윌리엄 모리스의 모순이 복고주의, 엘리트주의Elitism, 기계의 부정, 이 세 가지에 있다고 지적한다. 사회 현실과 생활 속에서 예술의 기능을 제대로 파악하면서도 그는 중세와 중세적 미의 이상을 낭만적으로 사랑했다. 민중에 의해서, 민중을 위하여 창조된 예술의 필요성을 설교하지만 자신은 한결같이 부자에게만 허용되고 교양인만이 즐길 수 있는 물건을 생산하는 쾌락적 딜레탕트dilettante, 예술애호가였던 것이다. 윌리엄 모리스는 예술이 노동에서, 실제적인 기능에서 나온다고 지적하지만 가장 중요하면서 실제적인 현대적 생산수단, 즉 기계의 의미를 잘못 인식한다. 그의 학설과 예술적 실천 사이에 가로놓인 여러 모순의 원천은 소시민적인 전통주의에서 찾을 수 있는데 이러한 시대착오적 편협성에서 모리스

자신도 결코 완전히 벗어나지 못했다.[7]

　미술공예운동은 모리스 자신을 포함하여 그의 가르침에 감화를 받은 젊은 미술가, 건축가, 애호가 덕분에 19세기 후반 동안 유지되었다. 대표적인 인물로 월터 크레인Walter Crane, 1845-1915과 찰스 로버트 애슈비Charles Robert Ashbee, 1863-1942를 꼽을 수 있다. 미술공예운동은 일단의 집단적 활동을 통해 실천되고 확산되어갔다. 예컨대 1882년 건축가이자 디자이너인 아서 헤이게이트 맥머도Arthur Heygate Mackmurdo, 1851-1942가 설립한 센추리길드Century Guild, 1884년의 예술노동자길드Art Workers' Guild, 같은 해의 가정예술산업협회Home Arts & Industries Association, 1888년에 애슈비가 설립한 수공예길드학교Guild & School of Handicraft, 그리고 같은 해 미술공예전시협회The Arts & Crafts Exhibition Society 등이 뒤를 이었다.

윌리엄 모리스의 이념과 미술공예운동은 영국을 벗어나 유럽 대륙과 미국에까지 전파되었으며, 세기말의 아르누보 양식이 태동하는 데 직접적인 영향을 미친다. 모리스에게는 몇 가지 중대한 모순과 한계가 있었지만 디자인의 본성과 사회적 책임을 생각하는 후대 디자이너에게 그의 이름은 언제나 잊히지 않고 빛을 비추는 등불이 되었다. 이것이 바로 디자인 역사에서 그가 미친 진정한 영향력이다.

1900년 파리 만국박람회에서 그 절정을 보여준
아르누보는 세기 전환기에 걸터앉은 예술로서,
19세기 동안 제각기 전개되어온 산업과
예술에서의 경향들을 종합하고 조화시키려 한
포괄적인 노력으로서 평가되어야 한다.
하지만 아르누보는 근본적으로 장식 위주의
응용미술을 벗어나지 못했고 작가의 활동
역시 개인주의에 한정되었으며, 산업사회의
대량생산 체계보다는 전통적인 수공예적
소량생산에 머물렀다.

세기말의 양식, 아르누보
Art Nouveau: A Style of Fin de Siècle

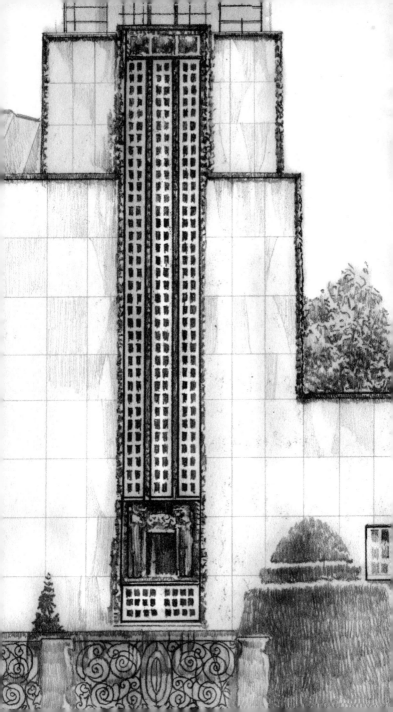

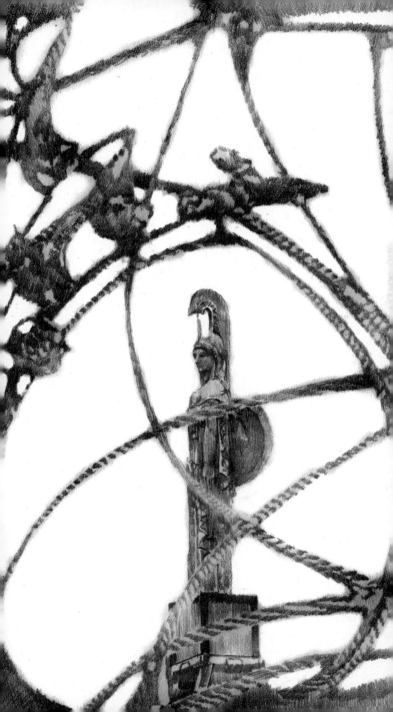

세기 전환기의 장식미술

정치, 경제, 과학기술, 예술상에서 큰 변혁을 가져온 서구의 19세기가 마지막으로 남긴 미술 양식은 아르누보였다. 그런 점에서 아르누보는 세기말Fin de siècle을 연상시키는 이름이기도 하다. 그런데 아르누보의 전성기는 1890년대부터 제1차 세계대전이 일어나는 1914년까지로 세기말 양식이라기보다는 세기 전환기 양식이라고 불러야 더 정확할지도 모르겠다. 그러나 아르누보의 양식적 특성은 근본적으로 19세기적인 장식미술에 훨씬 가까워서, 20세기 모던 디자인과는 세기의 전환만큼이나 뚜렷하게 구별된다.

달리 말하면 아르누보는 19세기와 20세기에 걸쳐 있다는 점에서 야누스적인 성격이 있지만, 그 방향성은 다가오는 새로운 시대보다는 이제 막 사라져가는 시대를 향해 있었다. 이런 이유에서 아르누보를 세기말 양식이라고 부르는

것은 타당하다. 문화사적인 의미에서 '세기말'은 19세기 말을 가리킨다. 그러나 아르누보를 19세기 장식미술의 완결판으로 간주하더라도, 거기에는 20세기 모던 디자인으로 나아가는 일련의 계기가 들어 있었다. 이는 아르누보의 양식적 기원을 살피는 과정에서 드러날 것이다.

아르누보의 양식적 특성

　비교적 잘 알려져 있는 아르누보의 이미지를 몇 가지 나열해보자. 영국 삽화가 오브리 비어즐리Aubrey Beardsley, 1872-1898의 가늘고 관능적인 선묘의 일러스트레이션, 벨기에 건축가 앙리 판 데 벨데Henry van de Velde, 1863-1957의 율동적이면서도 볼륨감 있는 디자인, 체코 화가 알폰스 무하Alphonse Mucha, 1860-1939의 우아하고 매력적인 포스터 속 여인상, 친근한 자연 정경을 꿈속에 새겨넣은 듯한 프랑스 공예가 에밀 갈레Emile Gallé, 1846-1904의 유리그릇, 화려하고 사치스러운 파리 지하철역 입구. 아르누보는 한마디로 우아하고 사치스럽고 장식적이며 자연적이다.

　그런 점에서 아르누보는 이전의 바로크나 로코코 같은 과잉 장식의 연장선상에 있다. 그러나 아르누보를 그런 양식들과 구분해주는 것은 보다 단순한 선과 구도, 현대적인 소재

와 감각의 활용이다. 흔히 아르누보하면 곡선적인 양식으로만 알고 있는데, 이와 정반대되는 직선적인 경향도 무시할 수 없다. 독일과 오스트리아에서는 더 단순하고 절제된 직선형이 발전했다. 이는 기능주의에 한층 가까이 다가간 것으로서, 20세기 모던 디자인의 교량 역할을 했다고 볼 수 있다.

아르누보 양식의 기원은 매우 다양하다. 흔히 아르누보 양식의 특징으로 주로 식물이 등장하는 자연적인 모티브, 곡선적인 윤곽, 평면성, 이국취미, 장식주의 등을 든다. 아르누보는 이러한 것들의 혼합물로 그 자양분을 여러 군데에서 가져왔음이 분명하다. 서구의 19세기가 문화적으로 전환기였고, 또 지나간 시대나 외래문화를 왕성하게 섭취한 시기였던 만큼, 바로 이러한 시대의 마지막에 자리한 아르누보는 나름대로 그들을 종합했다고 말할 수 있다. 아르누보에

세기말의 양식, 아르누보

영향을 미친 요소를 동시대적인 것, 역사적인 것 그리고 이국적인 것으로 구별해서 살펴보자.

　먼저 동시대적인 영향으로 영국의 미술공예운동, 프랑스 문학에서의 상징주의, 당시의 공학 기술을 들 수 있다. 미술공예운동은 공예와 같은 응용미술에의 관심을 한층 높이면서 한 작가가 특정한 장르에만 한정하지 않고 여러 장르에 걸친 통합적 작업을 하도록 고무했다. 한편 상징주의는 신비하고도 환상적인 요소를 제공하였다. 아르누보의 특징 가운데 하나는 바로 이전 예술에서의 설명적인 것을 상징적인 것으로 대체했다는 점이다. 당시의 공학 기술은 새로운 재료와 기술을 제공하였다. 특히 철鐵은 아르누보 작가가 가장 즐겨 사용한 재료였다. 아르누보 작가는 철이 무기나 기계에서만이 아니라 어떻게 훌륭한 예술의 소재가 될 수 있

는지 보여준 최초의 예술가였다. 과거 신라시대 공예가의 금을 다루는 솜씨가 신기神技에 가까웠다면, 아르누보 작가는 철을 엿 주무르듯 했다고 할 수 있다.

이외에도 역사적인 요소로 18세기 프랑스 로코코 미술의 화려한 감각과 고대 켈트족Celts의 복잡한 패턴이 영감을 주었으며, 이국적인 요소로는 일본 미술의 영향도 주목할 만하다. 특히 일본 목판화에서 보이는 평면적인 화면 구성과 풍부한 패턴은 아르누보 예술가에게 강렬한 충격을 주었다. 그들은 이런 구성적인 측면을 평면적인 선의 율동감과 대담한 색채 대비를 강조하는 방향으로 발전시켰다.

이러한 다양한 양식의 원천이 흘러들어와 새로운 예술, 아르누보를 형성했다. 아르누보라는 말은 불어로 '새로운 예술'이라는 뜻이다. 아르누보는 그러한 요소를 종합한, 이른바 19세기 장식미

술의 완결판이었으므로 프랑스뿐 아니라 유럽 전역에 걸쳐 대단히 환영받는 예술이 되었다. 유럽 각국에서 아르누보의 발전은 제각기 다른 양상을 보였다. 아르누보의 기원은 영국의 미술공예운동이었지만, 아르누보를 완성된 양식으로 발전시킨 곳은 프랑스와 벨기에였다. 아르누보에는 그 광범위한 유행만큼이나 다양한 이름이 붙었다. 독일에서는 유겐트슈틸Jugendstil, 오스트리아에서는 제체시온Sezession, 이탈리아에서는 스틸레 리버티Stile Liberty라고 불렸다.

앞에서 언급한 아르누보의 두 갈래 양식, 즉 곡선형과 직선형은 유럽에서의 양식적 발전을 일정하게 묶어서 살피는 데 도움을 준다. 우아하면서도 휘늘어진 느낌의 곡선형 아르누보는 프랑스와 벨기에를 중심으로 주류를 이룬다. 반면 직선형 아르누보는 스코틀랜드에서 유래하는데, 수직형

의 높다란 등받이를 가진 의자 디자인으로 유명한 찰스 매킨 토시Charles Mackintosh, 1868-1928의 작업에서 가장 잘 드러난다.

조형의 범주에서 직선형 아르누보가 곡선형과는 완전히 대립될 수도 있지만, 아르누보 양식으로 함께 묶일 수 있는 이유는 전반적으로 우아하고 장식적인 특성 때문이다. 직선형 아르누보는 가늘고 긴 수직선의 선호와 절제된 장식 처리로 자칫 흐트러지고 무절제해 보일 수 있는 곡선형 아르누보와 대조를 이루면서 아르누보 양식의 또 다른 변용 가능성을 보여주었다. 이러한 직선형 아르누보는 매킨토시의 영향을 받은 오스트리아의 빈 분리파Wiener Sezession 작가에 의해 크게 발전하였다. 이들의 양식은 점차 아르누보에서 벗어나 기능주의로 다가감으로써 19세기 장식미술과 20세기 모던 디자인을 이어주었다고 평가할 수 있다.

아르누보가 남긴 것

1900년 파리 만국박람회에서 그 절정을 보여준 아르누보는 세기 전환기에 걸터앉은 예술로서, 19세기 동안 제각기 전개되어온 산업과 예술에서의 경향을 종합하고 조화시키고자 했다. 하지만 그 역시 19세기와 함께 막을 내려야만 했던 양식이었다. 아르누보는 근본적으로 장식 위주의 응용미술을 벗어나지 못했고 작가의 활동 역시 개인주의에 한정되었으며, 산업사회의 대량생산 체계보다는 전통적인 수공예적 소량생산에 머물러 있었다. 그뿐 아니라 아르누보는 19세기 후반 유럽 예술 전반을 풍미했던 예술지상주의, 즉 예술을 위한 예술L'Art pour l'art 범주를 벗어나지도 못했다.

결국 아르누보는 예술과 기술, 장식과 기능, 수공예와 산업 디자인, 개인 창작과 집단 창작 등 근대 산업사회의 예술에 주어진 질문에 대한 답변인 동시에 새로운 질문을 던

진 것이기도 했다. 20세기의 모던 디자인은 어떤 식으로든 이러한 문제에 대한 답변과 해결을 모색해야 했다. 비록 아르누보의 양식적 특성은 장식에 가까웠지만, 미술공예운동의 영향을 받기도 한 아르누보의 종합 예술적인 성격은 모던 디자인을 통해서 계승되었다고 보아야 할 것이다.

기계 미학은 기계가 갖는 힘 자체를 하나의
독자적인 아름다움으로 받아들이는 태도로서
20세기 초 서구 예술 전반에 다양한 모습으로
반영되었다. 시와 미술에서 기계는 역동성,
속도, 구조 역학, 남성적 힘, 사회주의 등
근대 문명의 상징과 이미지로서 이해되었다.
입체파, 미래파, 더스테일, 구성주의 등의
사조가 그에 관련된다. 건축과 디자인에서
기계는 대상의 완벽한 구조의 진실성과
아름다움을 보장하는 것이었다. "공학자가
오늘날의 진정한 건축가다."라는 판 데 벨데의
주장은 이러한 태도를 잘 보여주었다.

기계 미학과 모던 디자인의 선구자들
Machine Aesthetic and Pioneers of Modern Design

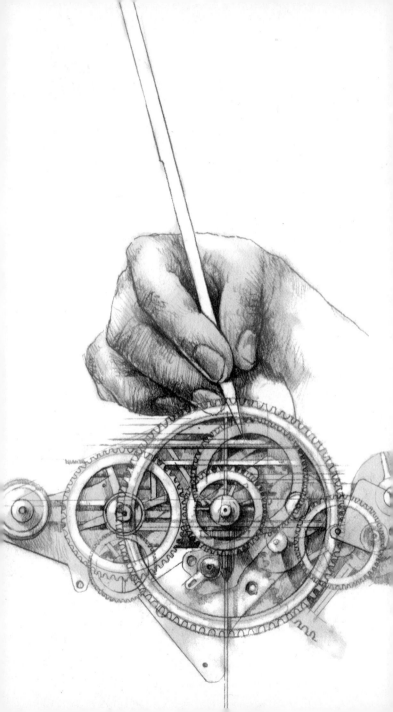

20세기의 양식

모던 디자인은 20세기에 들어오면서 비로소 모습을 나타낸다. 19세기적인 장식미술은 세기 전환기의 아르누보를 끝으로 디자인사라는 무대에서 주역을 내려놓는다. 물론 자동차의 시대에도 마차나 달구지가 있듯, 장식미술이 완전히 소멸되지는 않았다. 다만 원숭이가 인류의 조상이면서도 현재 인류와 나란히 존재하는 것과 마찬가지로, 이후 장식미술은 디자인의 한 종으로 얌전히 존재하고 있다. 그리고 장식미술은 이따금 복고주의적 흐름을 타고 디자인사의 표면으로 잠시 얼굴을 내밀 때도 있다. 모던 디자인은 적어도 20세기의 절반 이상초중반에 걸친, 서구를 기준으로 볼 때 포스트모더니즘이 대두하기 시작하는 1960년대 무렵까지을 지배한 20세기의 대표적인 양식이다. 그렇기에 근대 양식Modern Style이라고 불리기도 한다.

비록 19세기에서 20세기로의 전환이 장식미술과 모던 디자인의 방향을 뚜렷이 구분 짓기는 하지만, 디자인의 역사는 겉으로 드러난 것과는 달리 나름대로의 연속성과 내적 연관을 지니기도 한다. 20세기 모던 디자인의 역사적 조건은 당연히 그 전인 19세기에 마련되었고, 또 그래야만 했기 때문이다. 거기에는 세기말 양식이었던 아르누보에 이미 근대 양식적인 요소가 있다는 사실보다도, 더 결정적인 하나의 영향력이 존재한다. 그것은 19세기 이후, 더 넓게는 산업혁명 이후 서구 근대가 만들어낸 하나의 미학적 신념으로서의 '기계 미학machine aesthetic'이다. 기계에 대한 예찬과 강력한 믿음에 근거한 기계 미학은 모던 디자인의 등장을 예고하는 장중한 서곡이었다.

기계 미학과 모던 디자인의 선구자들

기계 미학의 수사학

18-19세기 초반 서구 시민계급의 일차적인 과제는 봉건 귀족계급과의 정치적 투쟁이었다. 그러나 자신들의 승리가 확실해지고 상황이 어느 정도 안정되자, 시민계급은 자신의 산업과 문화의 아이덴티티를 확인하고 찬미하고자 하였다. 근대 시민계급의 지배를 가능케 한 원동력은 근대산업이었으며, 그것은 또 기계에 힘입은 바 컸다. 그들에게 기계는 마치 고대 그리스 귀족계급에 있어서 올림푸스Olympus의 신이나 호메로스Homeros의 영웅과 같았고, 중세 신정 계급에 있어서 여호와Jehovah와 마찬가지였다. 따라서 시민계급 역시 자신이 가진 권력의 바탕을 노래하고 예술로 찬미하게 된 것은 너무나 당연했다. 그러나 그들이 자신의 신기계만을 위한 송가와 예술을 만들어내는 것은 20세기 가까이 와서야 가능했다. 20세기 초 수많은 시인과 예술가가 기계

의 아름다움을 노래하고 헌사를 바친 것은 결코 우연이 아니었다. 그로부터 이른바 기계 미학의 시대가 열렸다. 다음 몇몇 발언에서 우리는 당시 서구인이 지닌 기계 미학에 대한 확신에 찬 신념을 엿볼 수 있다.

"모든 기계는 전혀 장식이 되지 않아도 아름답다.
기계를 장식하려고 애쓰지 말라. 우리는 모든
훌륭한 기계가 우아하며, 힘의 선과 미의 선이
동일하다고 생각하지 않을 수 없다."

오스카 와일드Oscar Wilde, 1881

기계 미학과 모던 디자인의 선구자들

"불을 토해내는 뱀처럼 배기관이 드리워진 엔진
덮개를 가지고 있는 경주용 자동차. 기관총마냥
우르르 소리를 내는 이 경주용 자동차는
사모트라케섬의 승리의 여신상보다도 아름답다."

미래파 선언Manifesto del Futurismo, 1909

"나는 햇빛 속에 입을 벌리고 있는 75밀리미터 포의
포신 뒤쪽 끝, 백색 금속 위에 번쩍이는 빛의 마술에
기막힌 매혹을 느꼈다."

페르낭 레제Fernand Léger, 1914

이처럼 기계 미학은 기계가 갖는 힘 자체를 하나의 독자적인 아름다움으로 받아들이는 태도로서, 20세기 초 서구 예술 전반에 다양한 모습으로 반영되었다. 시와 미술에서 기계는 역동성, 속도, 구조 역학, 남성적 힘, 사회주의 등 근대 문명의 상징과 이미지로서 이해되었다. 입체파, 미래파, 더 스테일, 구성주의 등의 사조가 그에 관련된다. 한편 건축과 디자인에서 기계는 대상의 완벽한 구조의 진실성과 아름다움을 보장하는 것이었다. "공학자가 오늘날의 진정한 건축가다."라는 판 데 벨데의 주장은 이러한 태도를 잘 보여주는 경우였다. 당시 서구인은 오늘날 우리가 기계에 대해 가지고 있는 관념 중 하나인 파괴력이라든가 비인간적인 낯선 힘을 미처 인식하지 못하고 있었다. 서구인은 기계가 가지는 두 얼굴 중에서도 긍정적이고 생산적인 측면에만 열중

했으며, 기계의 또 다른 성격을 절실히 깨닫기 위해서는 제1차 세계대전을 기다려야 했다. 제1차 세계대전은 최초의 기계 전쟁이었다. 전쟁을 통해 기계의 무서운 얼굴을 직시하게 된 서구인은 공포에 몸서리쳤으며, 이를 계기로 기계 미학과는 정반대되는 비관적 색채를 띤 예술 사조인 다다Dada와 신즉물주의Neue Sachlichkeit가 등장하게 되었다.

기능주의의 대두

아무튼 20세기로 들어오면서 이전의 수공예와 장식 미학은 모던 디자인과 기계 미학으로 대체되었다. 기계 미학은 모던 디자인의 태동에 직접적인 정당성을 제공한 신념 체계로서, 이후 기능주의 이론으로 구체화된다. 그리고 오늘날 우리가 이야기하는 모던 디자인 운동의 역사는 니콜라우스 페브스너가 1936년 출간한 책『모던 디자인의 선구자들 Pioneers of Modern Design』[8]을 통해 확립된 것이다. 이 책에서 페브스너는 건축가 다섯 사람을 모던 디자인의 선구자로 간주하고 있다. 바로 오스트리아의 아돌프 로스Adolf Loos, 1870-1933 와 오토 바그너Otto Wagner, 1841-1918, 미국의 루이스 설리번 Louis Sullivan, 1856-1924과 프랭크 로이드 라이트Frank Lloyd Wright, 1867-1959 그리고 벨기에의 앙리 판 데 벨데다. 이들은 대부분 윌리엄 모리스의 미술공예운동에서 직접적인 영향을 받았

고, 아돌프 로스 한 사람을 제외하고는 경력을 세기말 아르누보 양식에서부터 발전시킨 공통점이 있다.

아돌프 로스는 아르누보의 장식주의를 격렬히 비판한 반장식론의 대표적인 인물이었고 오토 바그너는 빈 분리파의 중심인물이었다. 한편 미국 기능주의의 두 선구자인 루이스 설리번과 프랭크 로이드 라이트는 사제 관계로 각기 유기적 장식론과 유기적 기능주의를 주창하였다. 앙리 판데 벨데는 아르누보의 대표 작가면서도 기계 미학을 옹호하여 모던 디자인의 기능주의로 나아간, 세기 전환기의 디자인 이론과 실천에서 빠트릴 수 없는 인물이다. 기계 미학과 모던 디자인의 싹은 이 선구자들을 통해 유럽 대륙과 미국 각지로 전파되었다.

독일공작연맹의 결성

세기 전환기의 다양한 시도는 1907년 독일에서 하나의 결집체를 만들어낸다. 바로 독일공작연맹Deutsche Werkbund, DWB의 결성이다. 독일공작연맹은 역시 영국의 미술공예운동에 크게 영향을 받았던 독일의 관리 헤르만 무테지우스Hermann Muthesius, 1861-1927의 노력에 따라 제조업자, 미술가, 이론가를 중심으로 뮌헨München에서 창립되었다. 독일공작연맹은 1908년 제1회 총회에서 기계를 긍정하는 사상을 선언하고 양질 생산이라는 목표를 제시하였다. 그러나 이내 자신의 진로에서 하나의 기로에 서게 되는데, 바로 디자인에서의 규격화와 개인주의 간의 대립이었다.

1914년 쾰른Köln에서 열린 회의에서 독일공작연맹의 방향 설정으로 무테지우스는 규격화를 내세웠고, 판 데 벨데는 이와 대립되는 개인주의를 주장하였다. 무테지우스는

기계 미학과 모던 디자인의 선구자들

대량생산을 위한 디자인은 필연적으로 규격화를 채택할 수밖에 없다고 생각했지만 판 데 벨데는 여전히 디자인을 개인적인 예술 활동의 범주 안에 두려고 했다. 이 논쟁은 결국 무테지우스 노선의 승리로 귀결되었는데, 근대 공업이 분업에 기초한 대량생산 방식이었음을 생각해보면 피할 수 없는 선택이었다.

독일공작연맹의 존재와 활동은 다른 지역에도 영향을 미쳐 유럽 각국에서 연맹이 결성되었다. 예컨대 1912년에 오스트리아공작연맹Österreichischer Werkbund, 1913년에는 스위스공작연맹Schweizerischer Werkbund, 1915년에는 영국의 디자인산업협회Design & Industry Association가 설립되었다. 이처럼 독일공작연맹은 20세기의 모던 디자인에서 독일이 선두 국가로 나서게 된 결정적인 계기가 되었다.

그러나 독일공작연맹은 윌리엄 모리스의 이상주의와 산업 자본의 이윤 추구 그리고 국가의 제국주의적 팽창에 대한 관심이 결합되어 나타났기에, 이념적으로는 윌리엄 모리스의 이상주의에서 출발하지만 그것의 현실화는 산업자본주의의 발전과 보조를 같이하지 않을 수 없었다. 모던 디자인 운동의 발전은 독일공작연맹 이후 바우하우스에 이르러 일단 이념적으로나 양식적으로 완성을 보지만, 그 이상과 현실 간의 모순 역시 결정적으로 드러나게 된다.

바우하우스의 설립자이자 초대 교장이었던
발터 그로피우스는 이미 실력을 인정받은
건축가로서 독일공작연맹에서의 경험 등을
통해 모던 디자인의 이념과 방향성을 충분히
인식하고 있었다. 그는 모던 디자인이 전통적인
아카데미 교육을 통해서는 이루어질 수 없다고
생각하고 이제까지 존재한 적이 없던 새롭고
통합적인 학교를 설립할 꿈을 지니고 있었다.
그의 모던 디자인 이념은 예술의 기초는
기술이며 또 그러한 기술을 바탕으로 모든
조형 예술이 통합을 이루어야 한다는 것이었다.

바우하우스의 이념과 실천
Ideas and Practices of Bauhaus

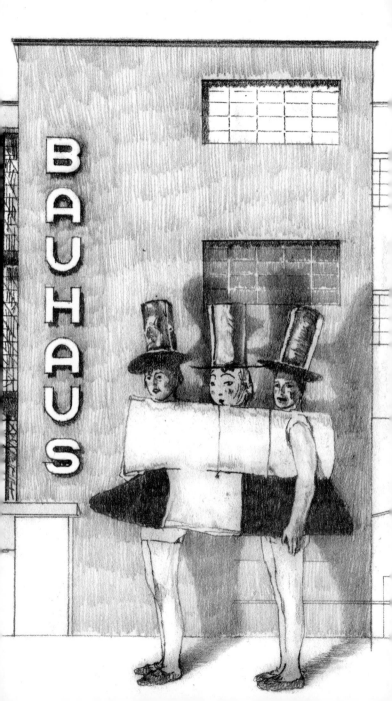

모던 디자인의 정점

바우하우스는 20세기 초 독일에서 14년이라는 짧은 기간 동안 존속했던 한 미술 학교의 이름이다. 그러나 바우하우스는 단순한 교육기관이라기에는 그 성격이 너무나 독특했고 모던 디자인 역사에서 차지하는 의의가 크다. 바우하우스는 무엇보다도 하나의 이념이며 운동이고 역사였다. 따라서 오늘날 우리는 모던 디자인 자체를 대변하고 상징하는 것으로서 바우하우스를 기억한다. 바우하우스는 19세기 이후 성장해온, 그때까지 디자인에서의 모든 근대적 노력을 통한 최초의 완성태였으며 분기점이기도 했다. 이 작은 학교가 어떻게 20세기 모던 디자인의 대명사가 되었을까?

먼저 바우하우스가 생겨난 배경을 간단히 살펴보자. 바우하우스는 1919년 발터 그로피우스Walter Gropius, 1883-1969가 독일의 바이마르Weimar에서 국립 미술 학교로 설립했다. 그

해는 제1차 세계대전에서 독일이 패전한 1년 뒤로서 독일 최초의 공화국인 바이마르공화국이 전쟁의 폐허 위에서 건국된 해이기도 하다. 바우하우스는 이 바이마르공화국이 세워진 도시에서 전후 복구에 대한 기대와 함께 탄생되었다. 그러나 바우하우스의 탄생은 모던 디자인 운동의 흐름 속에서 파악하는 것이 역사적 의미를 보다 분명하게 해준다.

이미 19세기부터 근대 기계문명의 점증하는 힘은 그것의 조형적 표현인 모던 디자인의 맹아를 직간접적으로 키워내고 있었다. 19세기에서 20세기 초의 미술공예운동, 아르누보, 독일공작연맹 등은 모두 모던 디자인의 완성을 향한 과정에서 중요한 디딤돌이 되었다. 바우하우스는 바로 이러한 모던 디자인을 향한 일련의 전개를 최종적으로 완성하고 확인하는 매듭이었다. 이는 20세기 초에 앞장서기 시작한

독일 디자인의 전통_{공작연맹}과 전후의 진보적인 정치적 분위기_{사회민주주의}의 공존 속에서 가능했던 것이기도 하다. 바우하우스의 이러한 조건은 결국 바이마르공화국과 운명을 같이할 수밖에 없는 것이기도 했다.

바우하우스의 이념

바우하우스의 설립자이자 초대 교장이었던 발터 그로피우스는 이미 실력을 인정받은 건축가로서 독일공작연맹에서의 경험 등을 통해 모던 디자인의 이념과 방향성을 충분히 인식하고 있었다. 그는 모던 디자인이 전통적인 아카데미 교육을 통해서는 이루어질 수 없다고 생각하고 이제까지 존재한 적이 없던 새롭고 통합적인 학교를 설립할 꿈을 지니고 있었다. 그로피우스의 모던 디자인 이념은 예술의 기초가 기술이며 또 그러한 기술을 바탕으로 모든 조형 예술이 통합을 이루어야 한다는 것이었다.

그로피우스의 이념은 1919년 개교 당시 발표된 〈바우하우스 선언Bauhaus Manifesto〉에 잘 나타나 있다. 선언에 나타난 바우하우스의 설립 이념은 크게 세 가지인데 조형 예술의 통합, 장르 간 신분 차별의 철폐, 그리고 예술의 기술적

성격에 대한 확인이다.

먼저 조형 예술의 통합과 장르 간 신분 차별의 철폐는 내용상 분리될 수 없는 주장이었다. 〈바우하우스 선언〉의 첫 구절은 이렇게 시작된다. "모든 조형 예술의 궁극적인 목적은 건축에 있다." 건축을 중심으로 모든 조형 예술이 통합되어야 한다는 것이다. 그러면 왜 조형 예술이 통합되어야 하며, 건축이 그 중심을 차지해야 한다고 생각했을까? 이 주장을 이해하기 위해서는 당시 서구 예술의 상황과 역사적 전통을 참조해야만 한다.

발터 그로피우스는 근대에 이르러 조형 예술이 장르별로 분산 고립화되어 진정한 문화적 힘을 상실하고 있으며, 그 장르 간 신분 차별에 따른 불평등성이 심각한 문제라고 보았다. 회화나 조각은 이른바 고급미술 또는 순수미술

이라는 핑계로 사회적 현실에서 벗어난 채, 한갓 유한계급의 감상 거리로 전락한 살롱미술에 지나지 않았고, 공예나 디자인 등은 응용미술 또는 장식미술이라는 딱지를 붙여 수준 낮은 천한 예술로서 따돌림받았다. 그로피우스가 보기에 이런 상황은 분명히 잘못된 것이었다. 왜냐하면 조형 예술은 원래 모두 위대한 종합 예술인 건축에서 생겨났으며, 그것이 인간 사회에 기여하는 바가 고급과 저급 또는 순수와 비순수라는 식의 신분 차별로 재단되어서는 안 되었기 때문이다. 여기에서 우리는 바우하우스가 바로 윌리엄 모리스의 이념을 충실히 계승하고 있음을 확인할 수 있다.

 이러한 이념은 바로 예술의 기술적 성격에 대한 강조로 이어진다. "건축가, 화가, 조각가는 모두 공예로 돌아가야 한다."라는 선언문 구절은 바로 그것을 의미한다. 여기에서

공예는 분리된 장르의 하나로서 공예를 가리키는 것이 아니라, 본래 의미에서의 공작工作, 즉 사람의 손과 기술을 통한 노동이라는 의미로 사용되었다. 따라서 공예에 대한 강조는 바로 예술의 기술적 성격을 재인식하고 강조한 셈이었다.

바우하우스의 교육

바우하우스의 이념은 교육 방식에 바로 적용되었다. 바우하우스 교육의 특징은 창조적인 기초 과정의 운용과 철저한 공방 교육의 실시에 있었다. 기초 과정은 이제까지의 모든 선입견을 배제하고 새로운 창조성을 얻기 위한 것으로, 과거 아카데미의 지배적인 기초 교육 방식이었던 모방소묘에서 과감히 벗어나 있었다. 따라서 바우하우스의 기초 과정에서는 어떤 사물의 묘사를 중심으로 하지 않고, 사물의 기본 형태와 색채, 재료적 성질 등을 파악하고 그러한 것들을 기하학적으로 구성하는 데 중점을 두었다.

반년 내지 1년 정도의 기초 과정을 마치면 공방 과정에 들어가는데, 학생은 누구나 한 개 이상의 공방에 소속되어 기술적, 예술적 숙련을 거쳐야만 했다. 바우하우스의 공방은 중세의 공방을 모델로 했는데, 특이한 점은 형태 장인과 기

능 장인이 짝이 되어 예술 표현적 측면과 기술적 측면을 충분히 연마하도록 한 것이다. 공방 과정은 3년으로 금속, 목공, 조각, 직조, 인쇄, 사진, 스테인드글라스, 도자, 벽화 등으로 나뉘어 있었으며, 바우하우스가 최종적인 목표로 삼았던 건축 교육은 비교적 나중에 가서야 현실적으로 이루어졌다.

그러나 바우하우스의 경로는 결코 순탄치 못했다. 사회의 몰이해, 재정적 압박, 내부의 노선 갈등 등으로 그로피우스에 이어 한네스 마이어Hannes Meyer, 1889-1954, 루트비히 미스 반 데어 로에Ludwig Mies van der Rohe, 1886-1969로 교장이 두 차례나 바뀌고, 바이마르에 이어 데사우Dessau, 베를린 등지로 근거지를 옮겨다녔다. 바우하우스는 결국 새로 권력을 장악한 나치에 의해 사회주의적 성향을 의심받아 1933년 폐교했다. 이로써 14년 동안 500명가량의 졸업생을 배출한

역사상 유례를 찾기 힘든 혁신적 미술 학교 바우하우스의 역정은 막을 내렸다. 그러나 이후 바우하우스의 지도자들은 속속 해외로 망명하여 바우하우스에서의 실험과 이념을 전 세계에 전파했다.

오늘날 바우하우스는 신화화된 느낌이 있다. 하지만 우리는 예술과 기술의 통합이라든가, 예술의 사회적 기능 회복과 같은, 바우하우스가 근대 문명에 던진 물음과 문제의식만은 역사 속에서 뚜렷이 새겨보아야 할 것이다.

전통적으로 서구 모더니즘은 예술의 문제를
순수한 미학적 문제로 국한하는 경향이
있었고, 예술을 사회의 다른 영역과는 무관한
자율적이고 독립된 영역으로 인식하였다.
그러나 모던 디자인은 예술과 기술 또는
미학과 산업이라는 문제를 함께 끌어안으며
발전해왔고, 그런 점에서 러시아 아방가르드
미술은 디자인적 실천으로서의 성격을 보인다.

러시아혁명기의 아방가르드 디자인
Russian Revolution and Avant-garde Design

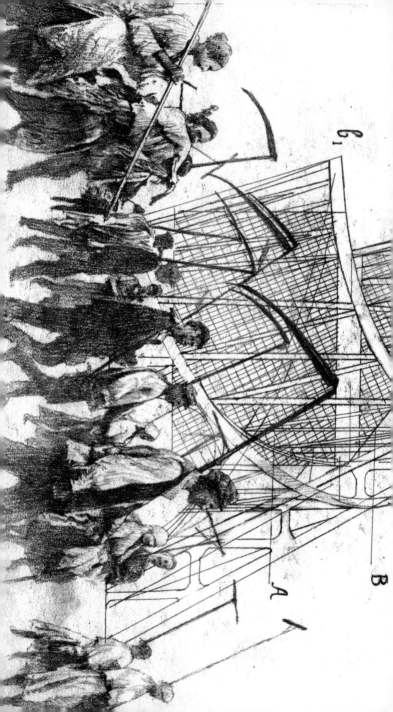

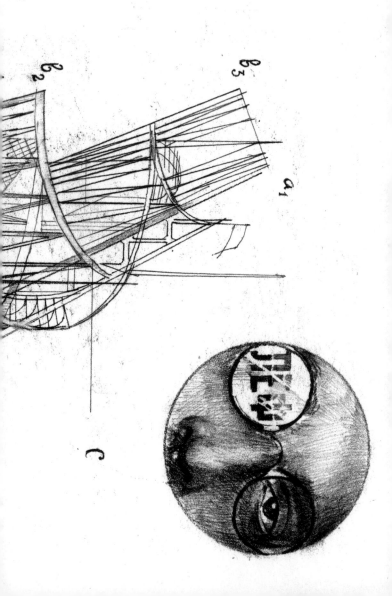

혁명과 아방가르드

러시아의 1917년 10월혁명은 디자인 역사에 적지 않은 영향을 미쳤다. 20세기의 모던 디자인이 사회주의 이념과 만나는 계기를 만들었기 때문이다. 특히 구성주의를 비롯해 혁명기에 일어난 일련의 디자인 운동을 아방가르드 디자인 Avant-garde Design이라고 부른다. 아방가르드란 당대에 이념적으로나 실천적으로 가장 앞서 있는 전위前衛라는 의미인데, 러시아 아방가르드 디자인은 미학적인 면에서뿐 아니라 정치적인 면에서도 시대에 가장 앞섰던 운동이었다.

이는 러시아 아방가르드를 비슷한 시기의 서구 아방가르드와 구별 짓는 특성이기도 하다. 20세기 초의 서구 아방가르드는 정치적인 측면을 내재하고 있기는 하지만 대체로 미학적 측면을 더 중시했다. 그러나 러시아혁명기의 아방가르드 디자인을 이해하기 위해서는 그것이 갖는 미학적 측면

만이 아니라 정치적 의미까지도 정확히 파악해야 한다.

당시 러시아에는 혁명 이전부터 서유럽으로부터 영향을 받은 상당수의 아방가르드 예술가군이 형성되어 있었다. 아방가르드 예술가는 전폭적으로 혁명을 환영하고 지지하였는데, 그들은 거의 정치적 혁명과 예술적 혁명을 동일시하였다. 이는 구성주의 미술가이자 건축가 블라디미르 타틀린Vladimir Tatlin, 1885-1953이 말한 "1917년의 정치적 사건은 1914년에 이미 우리의 예술에서 예견되었다."든가 절대주의 선구자인 카지미르 말레비치Kazimir Malevich, 1879-1935가 말한 "입체파와 미래파는 예술에서의 혁명 운동이며, 1917년의 정치·경제·생활에서의 혁명을 선취하였다." 등 당시 예술가의 주장에서도 잘 드러난다.

미래주의와 구성주의

　　혁명기의 아방가르드 예술 운동은 여러 집단으로 나뉘
는데 대표적인 것이 미래주의와 구성주의였다. 1909년 이탈
리아에서 등장한 미래주의는 러시아에 도입되어 공산주의가
전개하는 새로운 미래를 강하게 희구하는 경향을 띠었다. 러
시아 미래주의의 대표적인 인물은 시인이자 화가인 블라디
미르 마야콥스키Vladimir Mayakovsky, 1893-1930로 그는 1918년 〈혁
명송시Oda Revolutsii〉와 같은 시를 발표했으며 시와 그림을 결
합한 선전용 포스터로 잘 알려지기도 했다.

　　디자인과 관련해서는 역시 구성주의가 중요하다. 조형
적으로는 서구 입체파의 영향을 받았지만, 그러한 조형 이
념을 화면상에 형식적으로 적용하는 데 만족하지 않았다.
예술을 구체적인 현실에서의 생산과 연결하려고 했다는 점
에서 구성주의는 20세기 현대미술과 디자인을 결합시킨 좋

은 예를 보여준다. 대표적인 인물로는 알렉산드르 로드첸코 Alexander Rodchenko, 1891-1956, 블라디미르 타틀린 등이 있는데, 이들은 모두 전통적인 미술가의 활동 영역을 뛰어넘는 진정한 아방가르드의 면모를 보여주었다.

여러 집단으로 나누어져 있던 러시아 아방가르드 예술가는 혁명 정부가 1918년 설립한 인민계몽위원회 시각예술 분과에 소속되었다. 이후 아방가르드 예술가의 활동은 대체로 이 조직을 통해 이루어졌다. 당시 이들에게 가장 중요한 문제는 선전과 생산이었다. 혁명과 사회주의 건설이라는 시대적 요청에 직면한 러시아 아방가르드 예술가에게 이 두 가지는 정치의 문제이자 예술의 문제이기도 했다. 앞서 말했지만 바로 이 점에서 그들은 서구의 아방가르드와 구별된다. 전통적으로 서구 모더니즘은 예술의 문제를 순수한 미

러시아혁명기의 아방가르드 디자인

학적 문제로 국한하는 경향이 있었고, 예술을 사회의 다른 영역과는 무관한 자율적이고 독립된 영역으로 인식하였다. 그러나 모던 디자인은 예술과 기술 또는 미학과 산업이라는 문제를 함께 끌어안으며 발전해왔고, 그런 점에서 러시아 아방가르드 미술은 디자인적 실천으로서의 성격을 보인다.

디자인과 문화혁명

러시아 아방가르드의 성격을 잘 보여주는 선전과 생산으로서의 미술 활동을 살펴보자. 먼저 선전은 보다 정확하게는 선전 선동, 즉 아지트프로프agitprop라고 불렸는데, 혁명 상황을 알리는 포스터의 제작, 각종 기념 집회의 장식 그리고 열차나 선박을 이용한 러시아 전역의 순회 활동까지 포함되었다. 이러한 활동에는 특히 마야콥스키와 로드첸코의 포스터가 중요한 역할을 했다.

한편 서구 선진국에 비해 생산력이 훨씬 뒤떨어지고, 또 농업 중심의 제정 러시아로부터 사회주의 혁명을 성취한 소비에트 러시아로서는 생산이 절체절명의 문제였다. 이러한 러시아의 상황은 예술가들이 한가로이 이젤을 펴놓고 예술적 형식 실험만을 할 수 없도록 만들었다.

그러나 예술가가 그들의 영역에서 추방되어 생산 현장

으로 내쫓겼다는 얘기는 아니다. 오히려 예술가 자신이 적극적으로 예술과 생산의 결합을 시도했다. 모든 예술 활동이 실제적인 생산 활동과 결합되기를 원했다. 그리고 이는 그들의 미학적 이념 자체이기도 했다. 로드첸코는 노동자의 작업복을, 말레비치는 당시 추상미술의 한 경향이었던 그의 절대주의 이념을 적용한 찻주전자와 찻잔을, 류보프 포포바 Lyubov Popova, 1889-1924는 스포츠 의류를 디자인하기도 하였다.

이러한 구성주의 작가의 활동은 오늘날 기준으로 보자면 디자인 활동에 속하나, 당시 그들의 이념은 더 궁극적이고 근원적인 데 있었다. 그것은 사회주의 문화혁명의 과정이자 수단이었다. 구성주의 작가의 디자인은 먼저 전통적인 부르주아 문화에 대한 거부와 단절을 나타낸다. 다시 말해 자연의 모방이나 현실의 장식, 현실과 동떨어진 특권적이고

고급스러운 것으로서의 예술 개념을 부르주아적인 것으로 보고 그러한 예술에서 벗어나고자 했다. 예술은 더 이상 전통적인 미술관이나 전람회의 전시물 또는 실내 장식품으로서가 아니라, 프롤레타리아 계급의 생활에서 보이고 사용되는 구체적인 것이어야 했다. 따라서 러시아 구성주의 디자인은 새로운 형태의 디자인으로 새로운 생활양식을 창조하고자 하였으며, 또 그것은 새로이 건설될 사회주의 문화를 이룰 것이라고 여겨졌다.

아방가르드의 좌절

　현대미술사에서 유례를 찾기 힘들 정도로 전위적이고 진보적이었던 러시아 아방가르드는 몇 가지 이유에서 실패와 한계에 부딪혔다. 첫째로 구성주의 작가의 구상은 현실화가 어려웠다. 당시 러시아의 생산력이 매우 낙후되어 있었기 때문에 구성주의자가 계획했던 무수한 건축물, 기념물, 생활용품 등이 실제로 제작되지 못했다. 그들의 작업은 대부분 스케치와 도면, 그리고 모형 제작에 머물고 말았다. 다음으로 구성주의 작가의 형식주의적 경향을 지적할 수 있다. 혁명을 열렬히 환영하고 적극적으로 협조하였음에도 그들의 작업은 혁명 지도자에게 서구 추종의 형식주의라고 비판받았다. 앞에서 말한 러시아의 생산력과도 직접 관련되지만, 구성주의가 당시 러시아 인민의 수준과 요구를 무시하고 앞질러간 미학적 실험에 지나지 않았다는 것이 이유였다.

러시아 구성주의자의 위대한 실험은 더 진전되지 못했다. 결정적으로 블라디미르 레닌Vladimir Lenin, 1870-1924 사후 이오시프 스탈린Iosif Stalin, 1878-1953이 집권함에 따라 구성주의는 공식적으로 소멸되고 말았다. 1934년 소비에트작가동맹 제1차 회의에서 사회주의 리얼리즘Socialist Realism을 사회주의 러시아의 유일한 예술로 인정함에 따라, 구성주의를 포함한 모든 모더니즘적 경향은 배척받기 시작했다. 이후 문학과 미술에서는 사회주의 리얼리즘이, 건축과 디자인에서는 시대착오적인 파시즘적 신고전주의가 부활하여 러시아의 지배적인 양식이 되었다.

그러나 혁명기 러시아 아방가르드의 활동은 이후 현대 미술과 디자인에 적지 않은 영향을 끼쳤고, 근래에 와서는 활발히 재조명되고 연구되고 있다. 1976년 파리 퐁피두센터

Centre Pompidou의 〈파리-모스크바1900-1930Paris-Moscou, 1900-1930〉 전시를 계기로 각국에서 전시가 활발해지고 있으며, 특히 최근 건축에서의 해체주의 경향은 러시아 구성주의를 재해석한 것으로서 주목받고 있다. 러시아 아방가르드 디자인은 20세기의 가장 전위적이었던 예술 이념과 가장 진보적이었던 사회주의 이념이 결합된 귀중한 역사적 사례로서, 오늘날 자본주의의 상업적인 디자인이 지배하는 현실과는 전혀 다른 디자인의 가능성을 보여준 위대한 실험이었다.

아르데코에서는 자연에 대한 향수를 거의
찾아보기 어렵다. 아르데코는 근본적으로
도시적인 예술인 것이다. 현대미술에서의
기하학적 추상, 속도감 등은 아르데코의
도시적인 특성을 살리는 데 아주 적합한
요소였다. 아무튼 전반적으로 아르데코는
제1-2차 세계대전 사이 프랑스의 산업화와
도시화에 걸맞은 화려하고 쾌락적인
양식이었다. 이러한 아르데코 양식을 가장
재빠르고 활기차게 수입하여 발전시킨 곳이
미국이었다.

모더니즘과 장식미술의 만남, 아르데코
Art Déco: Modernism and Decorative Art

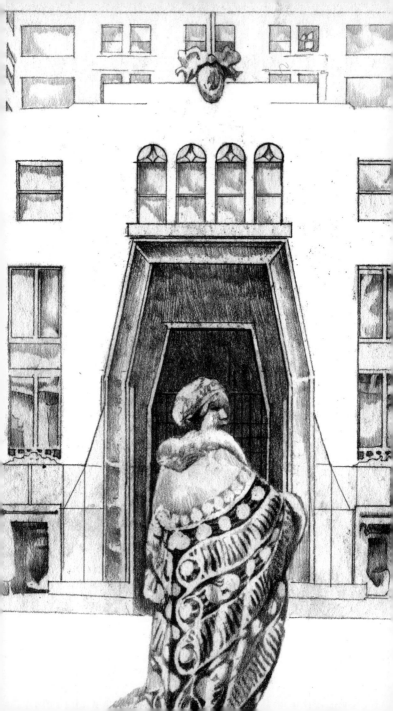

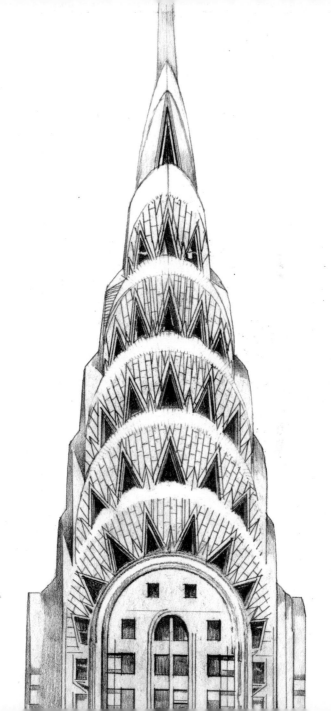

모던 디자인의 반장식주의

우리는 디자인 역사에서 19세기를 장식미술의 시대라고 불렀다. 19세기의 디자인이 아직 독자적인 조형 원리를 갖지 못한 채 생산품의 외형에 장식을 가하는 부가적인 방식에서 벗어나지 못했기 때문이다. 사실 장식은 인간의 기본적인 조형 의지의 하나로서 어느 시대에나 존재했다. 그런데 모던 디자인은 바로 그 장식을 세상에서 제거하고자 했다. 과연 가능한 일이었을까?

물론 모던 디자인의 반장식주의 역시 역사적 맥락에서 이해해야 한다. 당시는 양식과 취미의 혼란기였다. 전근대적인 귀족 취향과 근대적인 시민 취향이 충돌했고 상호 모방하기도 했다. 반장식주의는 그 안에서 절충적이고 애매모호했던 19세기의 상황과 단절하고 20세기의 새로운 양식을 창출하려는 모던 디자인의 비타협적인 의지가 낳은 결과였

다. 따라서 모던 디자인은 모든 장식적 경향을 19세기 또는 그 이전의 잔재로 간주하고, 20세기의 새로운 양식이 매끈한 흰 벽처럼 순수하고 눈부시게 빛나기를 기원했다. 그 꿈은 실현 가능한 것이었을까? 모던 디자인은 성공했다고 볼 수도 있지만 실패했다고 할 수도 있다.

20세기 초의 현대미술만큼이나 모던 디자인 또한 적어도 20세기의 절반에 가까운 시기 동안 동시대의 수많은 건축가와 디자이너의 작업 규범이었다. 실제로 많은 작품이 생산되었다는 점에서 분명히 그것은 20세기의 성공한 양식이라고 할 만하다. 그러나 한편으로 우리는 모던 디자인의 당당한 역사 옆에 나란히 이어져 있는 장식미술의 흐름 역시 발견하게 된다. 더욱 엄격하게 말한다면, 모던 디자인은 결코 이 세상에서 장식을 완전히 추방하지 못했고, 그러한

꿈은 이루어질 수 없었다. 어떠한 시대정신도 인간이 지닌 장식 의지를 앗아가지 못했기 때문이다. 사실 인류 문명사 전반을 살펴보면 장식을 부정한 모던 디자인이야말로 지극히 예외적인 이념이자 양식이라 하지 않을 수 없다.

대중의 취향

장식을 완전히 추방하고자 했던 모던 디자인의 꿈은 다음과 같은 이유에서 이루어질 수 없었고, 또 그럴 필요도 없었다. 먼저 모던 디자인은 엘리트 디자이너가 주창하고 실천한 운동이자 양식이었다. 그러므로 모던 디자인의 엄격한 형식과 장식에의 배격은 대중이 그대로 받아들이기에 너무나 순수하고 고상했다. 대중의 취향은 절충적이고 타협적이기 쉽다. 따라서 모던 디자인 양식이 단지 양식상의 실험작이 아닌 이상, 대중에게 전달되기 위해서는 일정 정도의 변용이 불가피했다.

대중은 장식적인 것을 좋아하고 원한다. 모던 디자인 역시 타협하지 않고서는 현실에서 존속할 수 없었다. 대중은 순수한 추상미술을 이해하는 데 어려움을 겪는다. 바우하우스나 러시아 구성주의 역시 마찬가지다. 대중은 도자기에 그

려진 피카소풍의 장식화, 식탁보나 셔츠에 인쇄된 몬드리안의 기하학적인 무늬를 통해서 현대미술을 수용할 뿐이다. 그리고 정말로 모던 디자인 운동가의 주장이 정당하고 그 반대는 그저 악惡일 뿐인가도 생각해볼 필요가 있다. 과연 장식은 열등하고 비본질적인 것으로 매도되어도 좋은가?

디자인의 최종적인 선택자는 대중이다. 서구 모더니즘 미술의 한 갈래를 차지하고 있는 모던 디자인은 전투적인 실험기를 거친 뒤 장식미술과의 절묘한 결합을 통하여 대중화되었다. 어쩌면 대중은 모더니즘조차도 자신들의 감각에 맞게 변용하여 받아들였다고 해야 옳을지도 모른다.

모던 디자인과 장식의 만남

19세기의 아르누보 양식을 마지막으로 일단 유구한 장식미술의 역사는 끝났다고 말했다. 그러나 정확히 말하면 장식미술의 역사는 20세기에 들어서도 끝나지 않았으며, 그럴 수도 없었다. 그것은 아르데코Art Déco의 존재가 증명하고 있다. 아르데코의 성격은 매우 흥미롭다. 그것은 모더니즘 양식이면서도 장식미술의 일종이다. 장식을 배격하는 모던 디자인과 장식미술이 만날 수 있음을 아르데코는 명확히 보여주었다.

아르데코는 1930-1940년대 프랑스에서 나타난 양식이다. 프랑스는 유럽에서 가장 풍부한 장식미술의 역사를 가지고 있으며 그만큼 장식미술이 오랫동안 디자인 경향을 지배해왔다. 프랑스는 20세기 초 모던 디자인의 출발에서는 영국이나 독일, 오스트리아 같은 나라에 비해 한발 뒤처졌

지만, 대신 모더니즘과 장식미술을 결합한 아르데코 양식을 낳았다. 바로크, 로코코를 거쳐 19세기에는 아르누보를, 20세기에는 아르데코를 낳은 것이다. 프랑스는 그만큼 장식미술의 전통이 강한 나라였다.

모던 디자인과 장식미술은 어떻게 결합할 수 있었을까? 그리고 그 결과 어떻게 아르데코 양식이 탄생했을까? 비결은 아르데코가 모더니즘의 조형 요소 자체를 하나의 장식적 모티브로 끌어들여 활용하였다는 데 있다. 입체파나 미래파, 더스테일 등이 개척한 기하학적이고 추상적인 조형 요소가 아르데코에게는 상징적이고 감각적인 장식적 모티브로 받아들여졌다. 원래 현대미술과 디자인에서의 기하학적이고 추상적인 조형 요소는 장식적인 목적으로 탐구된 것이 아니었다. 그것은 모더니즘 미술이 추구한 미학적 이념

의 순수 형식이었다. 그러나 아르데코는 그러한 요소 역시 필요에 따라서 얼마든지 장식적인 목적에 사용될 수 있음을 명백히 보여주었다.

또 아르데코의 특징으로 빠뜨릴 수 없는 것은 현대적이고 도시적인 감각이다. 이는 아르데코의 선배격인 19세기의 아르누보와 비교해보면 잘 알 수 있다. 아르누보 역시 산업화가 진행된 서구 근대의 장식 양식이다. 그러나 아르누보에서는 여전히 자연에 대한 향수가 남아 있으며 산업과 자연을 화해시키려는 마지막 안간힘을 찾아볼 수 있었다. 반면 아르데코는 전혀 다르다. 아르데코에서는 자연에 대한 향수를 거의 찾아보기 어렵다. 아르데코는 근본적으로 도시적인 예술인 것이다. 현대미술에서의 기하학적 추상, 속도감 등은 아르데코의 도시적인 특성을 살리는 데 아주 적합

　　　　　　　　　　　모더니즘과 장식미술의 만남, 아르데코

한 요소였다. 아무튼 전반적으로 아르데코는 제1-2차 세계대전 사이 프랑스의 산업화와 도시화에 걸맞은 화려하고 쾌락적인 양식이었다. 이러한 아르데코 양식을 가장 재빠르고 활기차게 수입하여 발전시킨 곳이 미국이었다.

아르데코의 주 무대

독자적인 장식미술의 전통이 없었던 미국은 1930년대 프랑스의 아르데코에서 자신들이 모방해야 할 적합한 대상을 발견한다. 제1차 세계대전 이후 세계 최고 부국으로 성장한 미국의 자본가들은 자신들의 사회적 지위를 과시하고 대변해줄 예술 양식을 절실히 찾고 있었다. 그런 상황에서 도시적이고 현대적이면서 화려한 아르데코 양식은 재빨리 미국에 수입되어 변용되었다. 프랑스에서 비교적 소규모 일상용품들에 적용되었던 아르데코는 미국으로 건너와 대형화되기 시작했다.

미국에서의 아르데코는 무엇보다도 대도시의 마천루에서 찾아볼 수 있다. 1930-1940년대 뉴욕의 명물이 된 크라이슬러빌딩Chrysler Building과 엠파이어스테이트빌딩Empire State Building은 미국 아르데코의 기념비라고 할 수 있다. 이처럼

미국에 건너온 아르데코는 미국 산업자본가의 과시욕을 만족시켜주는 거대한 기념비로 전이되었다.

미국에서 아르데코의 또 다른 주요한 이식지는 할리우드였다. 이미 1920년대부터 떠오르기 시작한 할리우드의 영화 산업은 어느덧 미국의 주요 산업 가운데 하나가 되었고, 전 세계인의 꿈과 생활양식을 주조해내는 원천이 되었다. 꿈과 환상의 공장인 할리우드 역시 아르데코를 필요로 했다. 실제로 과장되고 현혹적으로 꾸며진 영화관 건물 등은 할리우드 양식으로 불리기도 했는데, 이는 〈십계The Ten Commandments〉〈벤허Ben-Hur〉 같은 할리우드의 대작 역사극과 짝을 이루는 조형적 구축물이었다.

1930-1940년대에 손쉽게 미국인의 꿈을 만족시켜주었던 미국판 아르데코 양식은 이후 이른바 유선형 양식으로

발전하면서, 초기의 미국 산업 디자인에 주된 양식적 기초를 제공했다. 미래파적인 속도감이라든지 도시적인 감각은 표피적인 맥락에서 유지되었다.

아르데코가 디자인사에서 남긴 교훈을 몇 가지 생각해보자. 전위적인 모던 디자인 선구자들의 순수한 이념은 결코 그대로 유지될 수 없으며, 그 역시 하나의 미학적 허구일 수 있다는 것이다. 그리고 인간의 장식 욕구는 결코 특정한 미학적 신념에 따라 부정될 수 없으며, 그 역시 역사적 조건에 따라 변용되는 조형적 형식이라는 점 등일 것이다. 이는 특히 제2차 세계대전 이후 아르데코의 복고적 부활이라든가 최근 포스트모던 디자인에서 볼 수 있는 장식적 경향과의 유사성 등을 통해서도 다시 생각해볼 필요가 있다.

19세기에 이루어진 근대산업의 발달이
기능주의를 낳았다면, 20세기의
대량생산체제는 오늘날 미국 디자인의 모습을
이룬 직접적인 원인이 되었다. 포디즘으로
가능해진 대량생산체제는 대량화의 신화를
낳으며 미국인의 생활을 완전히 바꾸어놓았다.
20세기 미국의 산업 디자인, 아니 오늘날
디자인의 현실은 바로 이 대량생산체제가
없었더라면 존재하지 않았을 것이다.
대중소비사회로의 발전은 미국 디자인의
성격을 결정하는 가장 중요한 조건이었다.

미국 산업 디자인의 발달
The Development of American Industrial Design

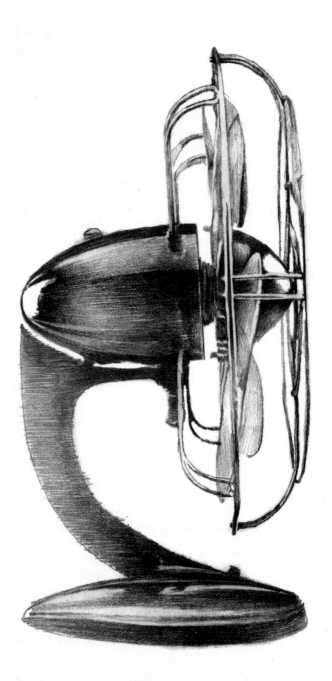

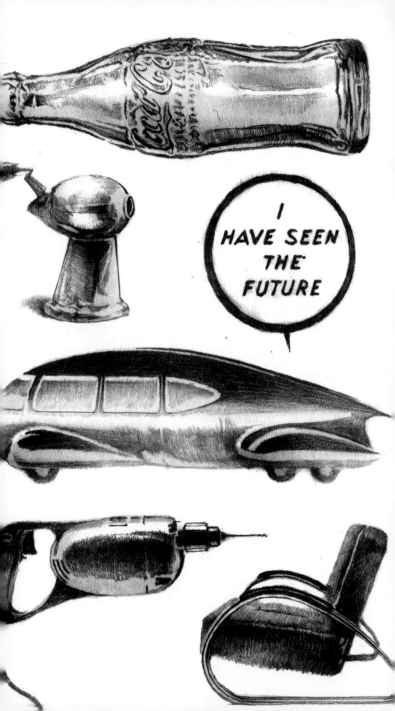

미국의 기능주의

1851년 런던 만국박람회에 출품된 미국 제품 가운데서 가장 주목받은 것은 매코믹사McCormick Harvesting Machine Company의 수확기Harvester와 새뮤얼 콜트Samuel Colt, 1814-1862의 권총Revolver이었다. 당시 유럽인의 눈에는 자신들이 출품한 세련되고 우아하게 장식된 제품에 비해 그것들은 너무나 단순하고 우스꽝스럽게 보였다. 그러나 미국 제품의 단순한 제작 과정과 뛰어난 성능은 유럽인을 놀라게 했다. 그것은 모두 조립 생산 방식으로 만들어졌다. 이는 이미 19세기 중엽 미국의 제품 디자인이 장식적 편견 없이 기능주의를 추구하고 있었음을 증명하는 예가 된다.

미국은 유럽과 같은 유구한 장식미술의 전통이 없었다. 기껏해야 유럽에서 이주해온 퀘이커교도Quakers가 만든 꾸밈없고 기능적이며 소박한 가구의 전통이 있는 정도였다. 독

립 이후 미국은 오랫동안 유럽 문화를 동경했고 열등감에서 벗어나지 못했다. 그러나 런던 만국박람회의 미국 출품물에서 볼 수 있듯이, 어느덧 미국은 자신의 독자적인 형태를 만들어내고 있었다. 장식미술의 전통이 부재한 가운데, 근대산업의 발달은 미국식 기능주의를 자연스럽게 형성해냈다. 사실 미국은 모던 디자인이 발달할 수 있는 가장 좋은 조건을 가진 나라였다.

우선 장식미술의 전통이 없다는 것은 그만큼 디자인에 대한 역사적 인습이나 편견 없이 새로운 양식을 쉽게 받아들일 수 있음을 말해준다. 물론 유럽의 화려한 장식미술에 대한 미국인의 동경과 결핍 의식은 1930-1940년대에 이르러 아르데코 양식에 대한 맹목적인 추종과 과잉 모방으로 나타나기도 하였다. 그러나 미국에서 디자인이 발달할 수

미국 산업 디자인의 발달

있었던 무엇보다 중요한 조건은 바로 근대 산업의 비약적인 성장에 있었다. 19세기 중엽 남북전쟁American Civil War을 치르고 근대자본주의 체제의 조건을 공고히 한 미국의 산업은 급격히 성장했으며 점차 유럽을 능가해갔다. 유럽이 전통적인 장식미술을 고집할 것인가, 근대적인 기능주의를 선택할 것인가를 두고 끊임없이 고민하는 동안 미국은 아무런 선입견 없이 근대 기능주의의 길로 나아갔다.

미국의 디자인은 유럽의 경우처럼 선구적인 사상가가 등장하거나 의식적인 운동으로 나아가지는 않았지만 근대 기계 생산품의 미적 성격을 간파하고 미국 디자인의 앞날을 제시한 사상가가 없지는 않았다. 기계 미학과 기능주의의 원리를 발견하고 독자적인 주장을 편 인물로는 조각가 호레이쇼 그리너Horatio Greenough, 1805-1852와 시인 랠프 월도 에머

슨Ralph Waldo Emerson, 1803-1882이 있었다. 그리너는 미국 예술이 유럽식 고전주의의 모방에서 벗어나 기능의 원리에 충실한 조형을 추구할 때 독자성을 확보할 수 있음을 주장했다. 이 점에서 그는 미국 기능주의 이론의 선구자였다고 할 수 있다. 20세기에 들어와서는 건축가 루이스 설리번과 프랭크 로이드 라이트가 미국 기능주의 이론의 전통을 이어갔다. 이러한 미국의 기능주의는 유럽의 기능주의에 커다란 영향을 미치게 된다.

산업 디자이너의 탄생

19세기에 이루어진 근대산업의 발달이 기능주의를 낳았다면, 20세기의 대량생산체제는 오늘날 미국 디자인의 모습을 이룬 직접적인 원인이 되었다. 포디즘Fordism으로 가능해진 대량생산체제는 대량화의 신화를 낳으며 미국인의 생활을 완전히 바꾸어놓았다. 20세기 미국의 산업 디자인, 아니 오늘날 디자인의 현실은 바로 이 대량생산체제가 없었더라면 존재하지 않았을 것이다. 대중소비사회로의 발전은 미국 디자인의 성격을 결정하는 가장 중요한 조건이었다. 그것은 디자인의 전문화와 상업화를 가져왔다.

먼저 디자인의 전문화는 디자이너라는 전문 직업의 탄생과 기업 내에 디자인 담당 부서가 생겨났음을 말한다. 물론 1907년 독일의 페터 베렌스Peter Behrens, 1868-1940가 전자 제품 회사 아에게Allgemeine Elektricitäts–Gesellschaft, AEG의 책임 디자

이너로 고용되어 활동한 선구적인 사례가 있다. 그러나 오늘날 우리가 알고 있는 형태에 가장 가깝게 전문 직업으로 디자이너가 일반화된 것은 바로 1920년대 후반 미국에서다. 전문직 디자이너는 이른바 컨설턴트 디자이너로 불리는 디자인 회사를 운영하는 디자이너와 기업체에 고용된 인하우스 디자이너, 이 두 가지가 있었다. 그중에서도 컨설턴트 디자이너가 먼저 출현하였다.

최초의 컨설턴트 디자이너로 알려진 노먼 벨 게디스 Norman Bel Geddes, 1893-1958는 1927년 자신의 디자인 회사를 설립하여 제조업자의 주문을 받아 디자인을 해주었다. 그 이후로도 월터 도윈 티그Walter Dorwin Teague, 1883-1960, 헨리 드레이퍼스Henry Dreyfuss, 1904-1972, 레이먼드 로위Raymond Loewy, 1893-1986, 해럴드 밴 도런Harold Van Doren, 1895-1957 등이 전문

직업 디자이너로 등장하여 명성을 날렸다. 한편 자동차 회사 제너럴 모터스General Motors가 1928년 회사 내에 디자인 담당 부서를 설치하고 자동차 스타일을 연구하기 시작했다. 이는 기업 내 전문 디자이너직의 본격적인 사례가 된다.

한편 이러한 전문직 디자이너의 탄생은 바로 미국 디자인이 자본주의 시장 체제 속에서 디자인을 유력한 경쟁 수단으로 파악하고 활용하였다는 사실과 직접 관련된다. 대체로 19세기와 20세기 초 동안 유럽 디자인이 몇몇 선구적인 디자이너를 통해 예술 운동적 차원에서 전개되고 발전되었다면 미국 디자인은 그 성장기로부터 철저히 상업적인 동기로 발달했다는 점에서 유럽의 경우와 다르다.

사실 현대 미국 디자인이야말로 오늘날 우리가 이해하고 있는 디자인의 직접적인 원형이라고 할 수 있다. 미국 디

자인의 이러한 성격은 특히 1929년 경제공황 이후 더욱 두드러져, 디자인은 소비자의 구매 욕구를 자극하여 판매를 촉진함으로써 시장의 불황을 타개하기 위한 마케팅 전략의 일환으로 정착되어갔다. 물론 이러한 디자인의 상업화는 윤리적 측면에서 많은 비판을 받기도 했다. 그러나 미국과 같은 대량소비사회에서 디자인이 모던 디자인 선구자가 추구했던 것과 같은 존재 방식을 가질 수 없음은 분명했다.

유럽 문화의 영향

　　미국 디자인은 이미 1930년대에 고유한 모습을 드러내
긴 했지만 유럽의 영향도 적지 않았다. 사실 20세기에 들어
와서도 유럽 문화의 영향은 지속되었는데, 특히 1930년대
중후반 동안 미국에 이주해온 바우하우스인Bauhäusler이 끼친
영향이 주목할 만하다. 바우하우스가 1933년 나치에 의해
폐교당한 뒤 다수의 바우하우스인은 해외 망명을 택했다.
바우하우스의 설립자인 발터 그로피우스를 비롯한 미스 반
데어 로에, 라슬로 모호이너지László Moholy-Nagy, 1895-1946, 헤르
베르트 바이어Herbert Bayer, 1900-1985 등이 미국에 정착하며 미
국의 디자인 교육에 직접적인 영향을 미쳤다. 특히 모호이
너지가 시카고에 세운 디자인연구소IIT Institute of Design는 뉴
바우하우스New Bauhaus라는 이름으로 불릴 만큼 바우하우스
의 맥을 잇는 역할을 하였다. 바우하우스인은 미국에서 대

환영을 받았고, 어떤 면에서 그들의 기능주의 이념은 미국이라는 거대 산업사회에서 비로소 실현 가능하기도 했다.

이외에도 유럽 예술이 미국에 끼친 영향으로 주목할 만한 점은 1930년대 수용된 아르데코의 발전이었다. 제1차 세계대전 이후 경제적으로 번영을 이룬 미국인에게 현대적이면서도 화려한 아르데코 양식은 아주 매력적이었다. 미국에 수입된 아르데코 양식은 한걸음 나아가 1930년대에서 1960년대에 이르기까지 크게 유행한 유선형 양식으로 발전한다. 유선형이란 원래 유체역학流體力學에서 나온 개념으로서 비행기나 선박의 동체에서 볼 수 있듯이 공기나 물결의 저항을 최소화하기 위한 형태를 가리킨다. 그러나 미국 디자인에서의 유선형은 하나의 형태적인 문법으로서, 그것의 기능적 원천과는 상관없이 모든 제품에 적용되었다. 그런 면에

미국 산업 디자인의 발달

서 유선형은 아마도 본격적인 최초의 산업 디자인 양식이라고 할 수 있다. 그것은 바로 아메리칸 드림American Dream의 시각화 자체이기도 했다.

근대산업의 눈부신 발달과 대중소비사회의 시대를 연 미국의 디자인은 전문화, 상업화된 디자인의 전형으로서 유럽인이 생각한 모던 디자인의 이상과는 거리가 멀었다. 그것은 모던 디자인 이념의 타락이었을지도 모르지만, 미국의 산업 디자인이 현대 산업사회에서 디자인의 현실적 존재 방식을 가장 솔직하게 보여준 것만은 분명하다.

오늘날 산업사회는 대량생산과 대량소비의
순환으로 특징지어지며, 그 메커니즘을
유지하고 가속화하는 역할을 디자인에
요구하고 있다. 따라서 초기 모던 디자인의
비타협적인 정신과 형태는 이러한 산업사회의
현실에 맞게 철저히 변용될 수밖에 없었다.
결국 모던 디자인은 산업화 과정을 통해
대중에게 널리 다가갈 수 있었지만
그것은 본래의 비판적 문제의식을 내버린
상업화의 길이기도 했다.

모더니즘의 산업화와 대중화
Industrialization and Popularization of Modernism

ulm 8/9

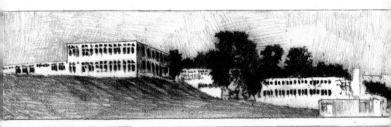

BRAUN

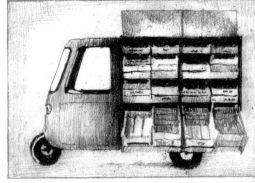

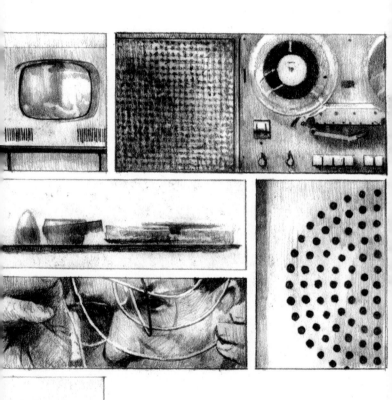

모더니즘의 쇠퇴

20세기 초부터 진행된 모던 디자인 운동은 1930년대를 기점으로 전위적이고 진보적인 실험기를 마감하게 된다. 모던 디자인 운동이 쇠퇴한 계기는 정치적 사회적 측면에서 각기 나타났다. 정치적 이유로는 유럽에서의 전체주의 Totalitarianism 체제의 대두를, 사회적 이유로는 대중소비사회의 출현을 지적할 수 있다. 먼저 전체주의 체제는 모던 디자인 운동의 급진성을 매우 위험한 것으로 보고 탄압하였다. 1920-1930년대 유럽에는 이탈리아의 파시즘을 필두로 독일의 나치즘, 그리고 러시아의 스탈리니즘이라는 전체주의 체제가 등장하였다.

이탈리아를 제외하고 이들 전체주의 국가에서 모더니즘 예술 경향은 정면으로 부정되었다. 국가의 이념이 좌파든 우파든 마찬가지였다. 예컨대 나치 독일은 모더니즘을

퇴폐적인 예술성과 사회주의적인 냄새가 난다고 금지했으며, 러시아에서는 모더니즘을 부르주아 형식주의라고 매도했다. 독일에서는 바우하우스가 폐교당했고 러시아에서는 구성주의가 숙청되었다. 곧이어 제2차 세계대전의 전화戰禍에 휩싸였고 모더니즘의 실험 정신 역시 지속될 수 없었다.

그러나 전체주의 국가에서의 공식적인 금압과는 달리 다른 나라에서 모더니즘은 점차 산업화되고 대중화되는 방향으로 전개되었다. 이때 모더니즘은 20세기 초부터 1930년대까지 활발하게 전개되었던 모던 디자인 운동의 성과를 현대 대중소비사회의 요구에 맞게 변용해간 과정이었다. 그러나 이러한 변화에는 두 가지 측면이 있다. 한편으로는 모던 디자인 운동이 이루어낸 조형성을 산업이라는 과정을 통해 대중화한 것이기도 하지만, 다른 한편으로는 모던 디자인

모더니즘의 산업화와 대중화

운동이 본래 지향했던 문제의식을 희석하고 소비자 대중의 취향이라는 핑계로 상업화한 과정이기도 했다. 이는 모더니스트의 관점에서 보면 명백한 타락이겠지만, 대중주의적 관점에서 보면 매우 자연스럽고 당연하기까지 한 과정이었다.

모던 디자인의 대중화

출발 당시 모던 디자인의 이념은 근대 산업사회의 새로운 조건 속에서 과거의 전통적인 양식과 단절하고 산업사회에 적합한 양식과 디자인의 합리적인 존재 방식을 추구하려는 것이었다. 그러나 20세기의 대중소비사회는 모던 디자인의 진로를 결정적으로 변화시킨 사회적 조건이었다. 무엇보다도 초기 모던 디자인의 엄격하고 금욕적인 경향은 대중의 취향을 만족시킬 수 없었다. 이는 어쩌면 당연한 귀결이었다. 왜냐하면 소비사회에서 대중은 끊임없는 욕구와 자극, 소비의 충동 속에서 살아가기 때문이다.

오늘날 산업사회는 대량생산과 대량소비의 순환으로 특징지어지며, 그 메커니즘을 유지하고 가속화하는 역할을 디자인에 요구하고 있다. 따라서 초기 모던 디자인의 비타협적인 정신과 형태는 이러한 산업사회의 현실에 맞게 철저

히 변용될 수밖에 없었다. 결국 모던 디자인은 산업화 과정을 통해 대중에게 널리 다가갈 수 있었지만, 그것은 본래의 비판적 문제의식을 내버린 상업화의 길이기도 했다.

　　모던 디자인의 대중화 경향은 일찍이 1920-1930년대 아르데코의 유행에서부터 찾아볼 수 있다. 아르데코는 모더니즘 양식에 바탕을 두었으나 그 문법은 다분히 장식적인지라 모더니즘과 장식미술의 결합 가능성을 보여주었다. 그런 점에서 아르데코는 최초의 대중화된 근대 양식이라고 할 수 있다. 이후 본격적으로 대중적 성격을 드러낸 디자인은 미국에서 등장하였다. 1930년대 미국 디자인은 가장 먼저 대중소비사회의 단계로 들어선 미국 사회의 요구에 발 빠르게 적응했는데, 미래파와 아르데코의 영향을 받은 유선형 양식은 당시 미국 디자인의 대표적인 조형 언어였다.

굿 디자인 운동의 목표

디자인의 대중화는 상업화와 직결되었고, 이는 윤리적 목적의식을 중시해온 모던 디자인의 이념과는 전혀 다른 현실이었다. 한편으로는 디자인의 대중화와 상업화라는 시대적 조건에 직면하여 원래 모던 디자인의 이상을 현실과 조화시키려는 노력도 나타났다. 가장 대표적인 예는 굿 디자인 운동이다. 이 운동은 1940년대 미국 뉴욕의 현대미술관 Museum of Modern Art, MoMA이 전시회를 중심으로 펼친 계몽적인 활동에서 유래하지만, 오늘날에는 계몽적 성격을 띤 디자인 진흥 사업의 대명사가 되었다. 국가 및 공공적 차원에서의 디자인 진흥 사업의 역사는 일찍이 19세기 유럽에서부터 찾아볼 수 있지만, 당시 미국은 유럽의 앞선 디자인 경향을 국내에 소개하기 위해 이러한 사업을 추진했다.

오늘날 굿 디자인 운동은 비단 미국만이 아니라 전 세

계로 파급되어 유사한 제도가 운용되고 있다. 굿 디자인 제품 선정, 마크 부여, 전시회 등을 통해 우수한 디자인의 제품 생산을 장려하는 것이 공통 목표다. 굿 디자인 제품의 선정 기준으로는 국가별로 차이가 있기는 하나 대체로 기능성, 경제성, 심미성, 사회성 등의 요소를 항목화하여 부과하고 있다. 이처럼 굿 디자인 운동의 목표는 대중에게 모던 디자인의 성격을 올바르게 이해시키고, 산업화 과정에서 상실되기 쉬운 디자인의 질과 사회적 책임감을 각성시키고자 하는 것이다. 거기에는 근본적으로 서구 중산층의 합리주의적인 생활양식과 현대 사회에서의 소비 지향적인 생활양식 사이의 충돌을 완화하려는 의도가 내재되어 있다.

모던 디자인과 국제주의

한편 모던 디자인의 영향은 점차 세계 여러 지역으로 확산되어, 일부 국가에서는 자국의 고유한 전통과 모던 디자인 양식을 접목하여 독자적으로 발전시키기도 했다. 원래 모던 디자인은 국제양식International Style으로 불릴 만큼 보편적인 성격을 띠고 있었다. 그러나 국제양식 역시 문화적 전통이 강한 국가에 전파, 수용되는 과정에서 그 민족의 고유한 감성과 결합되면서 자연스럽게 민족적 성격을 띠게 되었다. 이러한 모더니즘을 민족적 모더니즘National Modernism이라고 불러도 좋을 것이다.

민족적 모더니즘은 제2차 세계대전 이후 세계 시장에서 무역 경쟁이 치열해지면서 해당 국가 제품의 이미지를 만드는 데 대단히 중요한 몫을 하고 있다. 때문에 오늘날에는 모든 국가가 고유의 디자인 창조를 매우 중요한 과제로

삼고 있다. 제2차 세계대전을 앞뒤로 민족적 모더니즘 양식을 산출해낸 국가로 독일, 이탈리아, 스칸디나비아제국, 일본 정도를 꼽을 수 있을 것이다. 이들은 모두 그들의 문화적 전통을 가장 현대적인 모더니즘 양식 속에 결합하는 데 성공한 나라들이다.

　　독일은 20세기 모던 디자인 운동을 주도한 국가로서 모더니즘의 종주국이라고 할 수 있다. 그러나 나치 시기에는 모더니즘이 억압되었으며 제2차 세계대전 이후에 다시 그 전통을 이어나갈 수 있었다. 그 이후 독일의 디자인을 신기능주의Neue Funktionalismus라고 부르는데, 여기에는 바우하우스의 계승자라고 할 울름조형대학Hochschule für Gestaltung Ulm, 1955-1968의 공헌이 매우 크다. 울름조형대학은 서독의 울름에 설립된 디자인 학교로서, 바우하우스의 명성을 이어

받아 전후 디자인 교육과 이론을 주도했다. 특히 울름조형 대학은 가전제품 회사인 브라운사Braun AG와 긴밀한 산학협 동체제를 구축하여 선구적인 사례를 남기기도 했다.

20세기 초부터 1930년대까지 주로 운동적 차원에서 활 발히 전개되었던 모던 디자인은 이후 산업화와 대중화 과정 을 거쳐 대체로 1950-1960년대까지 지속되었다. 그러나 이 미 디자인의 주도권은 과거와 같이 소수 엘리트 디자이너가 아니라, 산업의 요구와 대중의 취향이라고 하는 변덕스러운 현대 사회의 구조 속으로 들어가 있었다. 그리고 이 변덕스 러운 주체는 이내 모더니즘 양식에 지루함을 드러내고 거기 에서 벗어나려는 몸짓을 보이게 된다.

모더니즘의 산업화와 대중화

포스트모던 디자인을 등장시킨 조건은 바로 현대의 대중소비사회다. 20세기 중반부터 발달하기 시작한 대중소비사회는 거대한 소비자 집단으로서의 대중의 영향력이 절대적으로 작용한다. 이러한 사회적 조건은 전통적인 기능주의 디자인의 엄격하고 엘리트적인 형식에 대한 반발을 낳았고, 여러 면에서 기능주의 디자인에서 벗어나거나 극복하려는 움직임이 일어났다.

포스트모던 디자인의 양상
Aspects of Post-modern Design

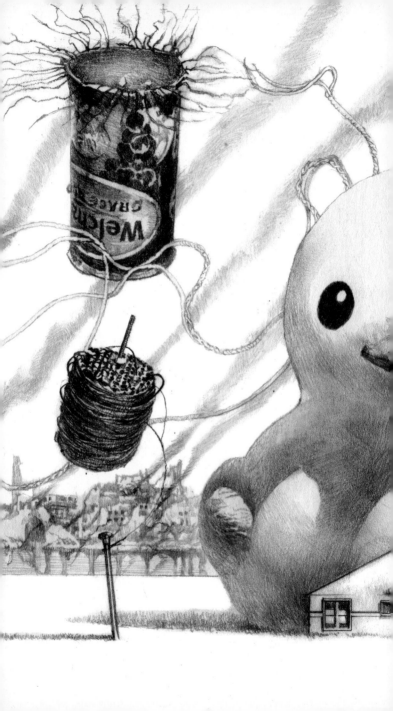

모더니즘 이후의 디자인

포스트모던 또는 포스트모더니즘이라는 말은 20세기 후반의 특정한 사회문화적 상황을 가리키는 용어다. 접두어 포스트post는 탈脫 또는 '이후'라는 의미다. 따라서 포스트모던이란 모던, 즉 서구의 근대 이후 또는 그에서 벗어난 어떤 상태라는 뜻이 된다. 이렇게 볼 때 포스트모던이라는 용어는 어떤 상태를 적극적으로 규정한다기보다 이전의 모던한 상태에서 벗어난, 그리고 그에 대해 반대, 부정, 극복하려는 모든 태도와 경향을 포괄적으로 지칭한다고 보는 것이 타당하다. 디자인에서의 포스트모던 역시 마찬가지인데 포스트모던 디자인은 대체로 이전의 모던 디자인, 즉 기능주의에서 벗어나고자 하는 20세기 후반의 다양한 경향을 통칭한다.

포스트모던 디자인을 등장시킨 조건은 바로 현대의 대중소비사회다. 20세기 중반부터 발달하기 시작한 대중소비

사회는 거대한 소비자 집단으로서의 대중의 영향력이 절대적으로 작용한다. 이러한 사회적 조건은 전통적인 기능주의 디자인의 엄격하고 엘리트적인 형식에 대한 반발을 낳았고, 여러 면에서 기능주의 디자인에서 벗어나거나 극복하려는 움직임이 일어났다. 그러나 20세기 초중반을 지배했던 모던 디자인의 퇴조는 마치 한 세기 전에 그러했던 것처럼 일종의 양식적 무정부 상태를 빚어낸 바, 이러한 상황 속에서 모더니즘 이후의 디자인은 이전의 모더니즘과 현재의 관점에 따라 매우 다양한 모습을 드러내고 있다.

엄격한 전통 모더니즘에 대한 반발이 곧장 대중 취향의 쾌락주의로 나아가는가 하면, 한편으로는 모더니즘을 서구 디자인사의 맥락에 넣어 양식의 문법적 해석을 시도하는 역사주의적 경향, 대중소비사회라는 이름으로 상업주의의

도구가 된 디자인의 사회적 책임을 강조하며 대안적 방식을 모색하는 입장 등이 제각기 분출되어 나왔다. 이러한 경향은 일정하게 서로 연결되면서 전체적으로 포스트모던한 양상을 보인다. 이처럼 포스트모던 디자인의 양상이 단일하지는 않지만 앞서 열거한 대중 취향적, 역사주의적, 대안적인 세 가지 경향을 통해 포스트모던 디자인의 전체상을 어느 정도 가늠할 수 있을 것이다.

대중 취향적 경향

 먼저 대중 취향적 경향은 포스트모던 디자인 전반에서 상당히 공통적으로 나타나는 성격이다. 그 출발은 1960년대의 팝 디자인Pop Design에서 찾아볼 수 있다. 팝 디자인은 영국에서 먼저 나타났지만 그것은 대체로 제2차 세계대전 이후 미국을 중심으로 전 세계에 퍼져나간 대중문화팝 뮤직, 팝 아트, 영화 등의 직접적인 영향에서 비롯되었다. 새로운 문화 형태인 미국 대중문화의 영향을 크게 받은 영국에서는 이미 1950년대 중반 일군의 화가, 건축가, 비평가가 인디펜던트 그룹Independent Group을 결성해 현대의 대중문화를 분석하고 연구했다. 여기에 참여했던 리처드 해밀턴Richard Hamilton, 1922-2011, 에드와도 파올로치Eduardo Paolozzi, 1924-2005 같은 작가에 의해 팝 아트의 초기 형태가 등장했으며, 이는 나중에 미국에서 현대미술의 한 조류를 형성한다. 팝 디자인은 전

통적인 기능주의의 합리적이고 도덕적인 기준을 대신하여, 대중의 취향을 반영하는 일시적이고 감각적인 이미지를 적극적으로 도입함으로써 결정적으로 모던 디자인으로부터 이탈하는 몸짓을 처음으로 보여주었다.

역사주의적 경향

팝 디자인의 등장으로 한 시대를 풍미했던 모던 디자인이라는 지배 양식이 붕괴되자, 잇달아 과거의 모든 양식이 되살아나는 광범위한 복고 유행이 대두되었다. 이는 19세기의 역사주의 이후 거의 한 세기 만에 다시 나타난 신역사주의Neo-Historicism로서, 대중의 취향 변화에 따라 빅토리안, 아르누보, 아르데코 등 과거 100년 동안의 모든 양식이 차례로 부활했다 사라졌다. 산업사회의 대량생산품으로 포화된 생활환경에 대한 싫증과 반성에 따라 전통적인 수공예에 대한 새삼스러운 관심 역시 영국을 중심으로 나타나기 시작했다. 이러한 공예 부활craft revival 현상은 정확하게 19세기 미술공예운동의 20세기 판본에 해당된다. 그러나 전반적인 복고 유행은 단순한 과거 회고적 관심에서가 아니라, 어디까지나 오늘날 대중의 취향 변화에 따른 유행상像으로서 역사적 양

식을 재활용하는 성격으로 보아야 할 것이다.

　특히 미국의 포스트모던 건축에서는 대중 취향적 관심과 역사주의적 경향이 한데 결합되어 나타났다. 오늘날 과거의 역사적 양식을 차용하고 패러디하면서 하나의 절충적 양식처럼 인식되고 있는 포스트모더니즘은 1970년대 미국의 건축에서 비롯되었다. 로버트 벤투리Robert Venturi, 1925-나 찰스 젱크스Charles Jencks, 1939- 같은 건축가가 이러한 포스트모던 고전주의를 주창했는데, 그들은 기능성이라든지 윤리성과 같은 근대건축의 단일한 지배 논리를 부정하고 역사적 전통과 대중적 어법 등을 건축의 조형 문법에 적극적으로 끌어들였다.

　로버트 벤투리는 기능주의 건축의 대가인 미스 반 데어 로에의 명구 "적은 것이 많은 것이다Less is More."를 뒤집은

"적은 것은 지루하다Less is Bore."라는 말로 포스트모던 건축의 논리를 단적으로 표현했다. 양식적인 절제나 엄격함보다는 역사적인 것이건 대중적인 것이건 더 많은 언어와 의미를 건축의 형태에 부여할수록 말 그대로 건축이 풍부해진다고 보았다. 물론 이러한 포스트모던 건축의 논리에는 나름대로 근대건축에 대한 비판적 문제의식과 함께 역사적 맥락이 있음을 간과해서는 안 된다.

　　　　　　　　　　　포스트모던 디자인의 양상

대안적 디자인

이제까지의 대중주의나 역사주의와는 달리 제3의 대안추구적 경향은 일반적으로 반디자인Anti-design이라고 불린다. 반디자인은 단순히 디자인의 양식이나 논리 자체에서가 아니라 넓게 사회문화적 맥락에서 변질된 모던 디자인의 현실을 비판적으로 보고 극복하고자 한다. 그런 점에서 어쩌면 반디자인은 모던 디자인이 초기에 보여주었던 아방가르드적 전통을 계승하려는 입장이라고 볼 수도 있다. 그리고 이러한 반디자인 운동은 다시 '대안적 디자인Alternative Design'과 '급진적 디자인Radical Design'으로 구분된다.

먼저 대안적 디자인은 1960년대 서구에서 거세게 일어났던 신좌파운동, 청년문화, 반전평화운동 등의 광범위한 저항운동을 사상적 배경으로 하고 있다. 따라서 대안적 디자인은 우선 자본주의의 이윤추구를 위한 수단으로 전락한 디

자인을 비판하고, 그에서 벗어난 대중의 자생적인 생활양식을 지지하는 디자인을 추구하였다. 뿐만 아니라 오늘날 전 지구적인 문제로 심각하게 대두되고 있는 환경 파괴와 같은 문제에 관심을 가지고 생태 환경을 파괴하지 않는 생산과 디자인을 모색한 운동이었다.

대안적 디자인의 입장은 1971년 빅터 파파넥이 쓴 『인간을 위한 디자인Design for the Real World』이라는 책을 통해 널리 알려졌는데, 파파넥은 이 책에서 디자이너가 기업의 이윤 추구를 위해서가 아니라 장애인과 제3세계의 가난한 이들을 위해 디자인할 것을 호소한다. 그런 점에서 파파넥은 '디자인계의 슈바이처'라고까지 불리게 되었고, 그의 양심적인 호소가 많은 디자이너에게 감명을 준 것도 사실이다. 그러나 오늘날 디자인 현실이 자선 사업적인 처방만으로는 근

포스트모던 디자인의 양상

본적으로 변화될 수 없기에 본질을 직시하지 못한 소박한 주장이라는 비판도 있다. 오히려 파파넥의 선구적인 주장은 오늘날 유행하는 환경 보호 디자인인 그린 디자인Green Design 에서 역설적으로 계승되는 듯 보인다. 여기에는 파파넥의 비판적인 문제의식이 기업의 자기 이미지 관리 차원으로 교묘하게 전이된 측면이 있음을 부정할 수 없다.

다음으로 급진적 디자인은 1970년대 후반 이후 이탈리아의 에토레 소토사스Ettore Sottsass, 1917-2007, 안드레아 브란치 Andrea Branzi, 1938-, 알레산드로 멘디니Alessandro Mendini, 1931- 등이 중심이 되어 결성한 그룹 알키미아Alchimia, 멤피스Memphis 등이 추진한 반모더니즘Anti-modernism 운동을 가리킨다. 이들 역시 오늘날 상업적 디자인에 대해 비판적이었으나, 이들의 주된 관심은 모던 디자인의 획일성과 미학적 빈곤을

극복하는 것이었다. 이들은 모더니즘의 좋은 취미good taste에 대항하여 저속함kitsch과 나쁜 취미bad taste를, 기념비적 상징성monumentality에 대항하여 평범함banality에 주목하였다. 그리고 해학적이고 유희적 성격이 강한 작품을 실험함으로써 포스트모던 아방가르드의 면목을 보여주고 있다.

이상 포스트모던 디자인의 양상을 세 가지로 나누어 살펴보았다. 포스트모던 디자인 역시 발생 초기에는 모던 디자인과 현대문명에 대한 문제의식을 지닌 아방가르드적 성격을 띠고 있었다. 그러나 고도소비사회와 다국적 자본주의의 시대를 살아가는 오늘날 대중에게 포스트모더니즘 역시 하나의 새로운 양식으로 받아들여지고 있다.

"자국의 역사뿐만 아니라 자국의 세계사를

가지고 있을 때, 비로소 그 나라는 선진국이라

할 수 있다. 물론 선진국들이 자국의 세계사를

가질 수 있었던 것은 제국적 경영의 산물이기도

했지만, 역으로 세계사를 가짐으로써 이들은

선진국이 될 수 있었다. 인류 세계에 대한

총체적 공간 감각은 영토의 확장을 통해서

이루어지는 것만은 아니다. 그것은 타자에 대해

얼마나 적극적인 독해의 노력을 기울이는가에

달려 있는 것이기도 하다."

김명섭, 『대서양문명사』[9]

서양 디자인사를 보는 눈
A View on History of Western Design

디자인사의 탄생

역사history는 이야기story에서 시작되었다. 디자인사도 다르지 않다. 최초의 디자인사 역시 이야기였다. 이야기는 주인공과 사건으로 이루어진다. 그렇다면 최초의 디자인사에서 주인공은 누구였으며 사건은 무엇이었을까? 이 첫 번째 물음은 결국 디자인 이야기의 주인공과 사건에 관한 물음이다. 물론 여기에서 주인공은 고전적인 방식으로 이해하자면 평범한 인물이 아니라 특출한 인물, 즉 영웅이어야 한다. 그래서 고대의 역사는 모두 신이나 위대한 인간, 영웅호걸의 이야기인 것이다. 디자인사 역시 이러한 이야기에서 시작되었다. 20세기에 들어와 나타난 현대 디자인이 고대의 영웅전설 같은 것이라면 좀 뜬금없다는 생각이 들지 모르지만, 이는 사실이다.

최초의 디자인 이야기는 서양 디자인 이야기였으며, 그

래서 최초의 디자인사는 서양 디자인사였다. 따라서 최초의 디자인사의 주인공은 서양 디자이너였다. 그리고 그를 주인공으로 한 '모던 디자인'이 최초의 디자인사적 사건이었다. 이 최초의 서양 디자인 이야기를 기록한 것이 니콜라우스 페브스너의『모던 디자인의 선구자들』이다. 그러므로 이것이 최초의 디자인사라고 할 수 있다. 물론 여기에서 말하는 디자인사는 사실로서의 디자인사The History of Design가 아니라 기록으로서의 디자인사Design History를 가리킨다.[10] 사실로서의 디자인사는 기록으로서의 디자인사에 의존한다. 왜냐하면 기록되지 않은 것은 알려지지 않고 알려지지 않은 것은 아직 사실이 아니기 때문이다. 그러므로 사실로서의 디자인사는 결국 기록으로서의 디자인사에 의존하는 것이다.

『모던 디자인의 선구자들』에는 "윌리엄 모리스에서 발

터 그로피우스까지From William Morris to Walter Gropius"라는 부제가 붙어 있다. 너무도 정직하게 주인공의 이름을 전면에 내세운다. 윌리엄 모리스에서 발터 그로피우스까지가 역사의 주인공인 것이다. 최초의 디자인사는 최초의 디자인 계보이기도 하다. 어찌 보면 페브스너의 디자인사는 윌리엄 모리스를 시조로 삼고 발터 그로피우스를 중시조로 삼은 가문의 이야기와 같다. 그것이 서구의 모던 디자인이었다. 페브스너에게서 보듯이 최초의 디자인사 역시 다른 분야의 역사와 마찬가지로 인물 중심의 이야기였다. 당연히 주인공은 평범한 디자이너가 아니라 이른바 위대한 디자이너, 즉 디자인 영웅이었다. 페브스너의 디자인사는 최초의 디자인 영웅전설이며 서사시였다. 이런 역사관을 영웅사관이라고 부른다.

물론 역사를 반드시 인물 중심으로 서술해야 하는 것은 아니며 심지어 영웅 중심으로 이야기해야 하는 것도 아니다. 역사를 보는 전혀 다른 관점도 존재한다. 영웅 중심이 아닌 민중 중심의 역사도 있으며, 인물이 아니라 기술이나 관념, 사회를 중심으로 역사를 보는 관점도 있다. 이것은 역사를 단지 몇몇 대표적인 인물의 이야기가 아니라 집합적인 인간 활동 또는 객관화된 기술이나 집단적인 관념, 사회를 기준으로 보고자 하기 때문에 보다 과학적이라고 할 수 있다. 기술사적 접근[11]과 사회사적 접근[12]에서 대표적인 예를 볼 수 있다. 기술사는 기술의 발전 과정을 역사 전개의 주체로 보는 것이고, 사회사는 인간들의 집합적 실천인 사회, 또는 '사회적인 것'을 중심으로 역사를 보는 것이다. 이러한 역사관과 방법으로 디자인사는 다양하고 풍부해진다.

서양 디자인사와 세계 디자인사

서양 디자인사가 곧 세계 디자인사는 아니다. 세계 디자인사를 세계 각 지역의 디자인사를 종합한 것으로 이해한다면 그렇다. 하지만 현실에서는 서양 디자인사가 곧 세계 디자인사를 의미하고, 세계 디자인사인듯 행세하고 있다. 디자인사만이 아니라 미술사에서도 마찬가지다. 서양 디자인사가 곧 세계 디자인사로 받아들여진다는 것은 근대 세계에서 서양이 곧 세계를 대표한다는 관점에서 보면 맞는 말이다. 하지만 그렇다고 서양 디자인사가 세계 디자인사일 수는 없다.

문제는 서양 디자인사가 곧 세계 디자인사는 아니라는 지적만으로 무엇이 달라지느냐. 무엇보다도 과연 세계 디자인사가 서술 가능한지부터가 의문이다. 분명한 것은 오늘날 학문으로서의 디자인사학은 서양에만 존재한다.[13] 그러니까 세계 각국의 디자인 역사가 사실로서는 존재하겠지만,

그것들이 모두 제대로 기록되거나 연구되고 있지는 않다. 아무튼 현재로는 기록과 연구로서의 디자인사, 즉 학문으로서의 디자인사는 서양에서밖에 가능하지 않다. 디자인이라는 현상을 역사적 관점에서 연구할 수 있는 역량은 현재 일본을 제외하면 서양밖에 없다. 그리고 세계 디자인사가 실제로 서양에서 쓰여지고 있기도 하다.[14]

세계 디자인사는 그렇다고 하고, 서양 디자인사에 대응하는 통합된 동양 디자인사를 생각해볼 수 있을까? 하지만 그 역시 쉽지 않다. 우리가 생각하는 동양이라는 것 자체가 서양의 대립항으로 설정된 것이지 하나의 지리적, 문화적 실체라고 보기 어렵기 때문이다. 그러니까 동양이라기보다는 동아시아 정도가 현실적으로 설정 가능한 지역적 범위일 텐데, 이조차도 하나의 묶음으로 다루기가 만만치 않다. 그

서양 디자인사를 보는 눈

러므로 동양 디자인사라는 것은 어디까지나 서양 디자인사를 상대화시켜서 이야기하기 위한 개념적 허구라고 보아야 하며, 하나의 서양 디자인사와는 구별되는 하나의 동양 디자인사가 실제로 있다고 믿어서는 곤란할 것이다.[15] 그러면 결국 서양 디자인사가 아닌 디자인사로는 서양 이외의 제한적인 지역 디자인사를 생각해볼 수 있을 것이다. 동아시아 디자인사나 한국 디자인사 같은 것 말이다.

서양 디자인사와 한국 디자인사

서양 디자인사는 한국에서 그대로 관철된다. 여기에서 관철이란 서양 디자인사가 곧 한국 디자인사라는 말이 아니다. 서양 디자인사가 한국 디자인사에 직접 영향을 미쳤다는 이야기도 아니다. 그보다는 서양 디자인사가 한국 디자인사에 하나의 참조점으로서 보편의 기능을 한다고 말하는 편이 맞을 것이다. 그러니까 서양 디자인사와 한국 디자인사의 같고 다름의 문제가 아니라 역사적 기준과 대상이라는 측면에서 그것들이 일종의 보편과 특수의 관계를 맺고 있다고 보아야 할 것이다. 이는 결국 한국의 근대가 서양의 근대와 지배·종속 관계에 있으며, 한국의 근대는 서양의 근대를 기준으로 달성·미달이라는 관점에서 점수가 매겨질 수밖에 없는 운명임을 말해준다. 이것이 한국 근대의 식민지성이다.

서양 디자인사를 기준으로 볼 때 한국 디자인사는 열등한 것, 미달한 것으로 인식된다. 이에 대한 반발은 서양 디자인사적인 기준을 배척하고 오로지 우리만의 독자적인 디자인사가 있어야 된다고 주장하는 국수주의적인 관점으로의 탈주다. 하지만 오로지 서양 디자인사를 기준으로 한국 디자인사의 미달을 따지는 것도 문제지만, 서양 디자인사의 엄연한 지배적 위상을 부정하고 '우리만'의 디자인사를 운운하는 것도 생각과는 달리 주체적이지 않다. 그러니까 종속적인 태도가 주체적이지 않음은 물론이지만, 타자를 무시하고 우리만의 기준을 주장하는 것도 주체적이지 않다는 말이다. 그것은 주체적이 아니라 주책적인 것이며 우물 안 개구리를 자처하는 것에 지나지 않는다. 독립은 고립이 아니다. 독립은 고립이기는커녕 철저히 타자와 교섭하는 가운데 주체성

을 찾아가는 탄력적인 과정이어야 한다. 그러므로 서양 디자인사와 한국 디자인사의 관계는 그러한 교섭과 작용의 관점에서 이해해야 한다.

문제는 한국 디자인사가 아직 서양 디자인사를 타자화하지 못하고 겉으로는 뭐라고 말하든 실제로는 절대적 보편으로 숭배하고 있다는 점이다. 게오르크 헤겔Georg Hegel, 1770-1831이 말했듯이 자의식은 곧 타자의식이다. 자신을 타자로 상대화할수 있을 때 진정한 자기 인식을 할 수 있다는 뜻이다. 하지만 서구 디자인을 무조건 숭배하거나 정반대로 국수주의적인 폐쇄성에 빠져버리는 한국 디자인은, 그러한 타자의식이 결여되어 있기 때문에 결과적으로 자기의식도 부재한 것이다. 그러므로 서양 디자인사를 서양 디자인사로, 즉 타자의 역사로 본다는 것은 진정한 한국 디자인사, 즉 자기 역사의 출

서양 디자인사를 보는 눈

발점을 이룬다. 그렇게 먼저 타자의 역사로서 서양 디자인사를 바라본 뒤 서양 디자인사를 기준으로 한국 디자인사를 타자화할 수 있을 때 비로소 타자의식에 따라 매개된 자의식으로서의 한국 디자인사가 시야에 들어올 수 있다.

그런 점에서 서양 디자인사는 중요하다. 한국 디자인사에서 서양 디자인사가 중요한 이유는 그것이 무슨 보편사여서가 아니라, 서양 디자인사에 대한 인식이 곧 한국 디자인사에 대한 인식의 출발을 이룬다는 점에서다. 서양 디자인사의 의의는 그런 것이다.

서양 디자인사를 공부해야 하는 이유는 단지 서양 디자인사가 한국 디자인사에 많은 영향을 끼쳤기 때문만이 아니다. 서양 디자인사를 통해서, 즉 타자에 대한 이해를 통해서 나 자신을 더 잘 이해할 수 있으므로 중요하다. 한국 디자

인사는 세계 디자인사에서 매우 작은 부분에 지나지 않겠지만, 앞서 인용한 말처럼 우리는 우리 나름대로 세계 디자인사를 가지고 있어야 한다. 이 말은 곧 우리가 이해하는 세계 디자인의 역사가 우리 머릿속에 있어야 한다는 의미다. 그럴 때 우리는 한국 디자인사를 세계 디자인사의 지형 속에 위치시키면서 우리 자신과 세계를 잘 이해할 수 있다. 이는 단지 한국 디자인사를 잘 이해하는 차원을 넘어선다.

서양 디자인사를 보는 눈

1 예외적으로 김종균이 지은 『한국의 디자인』 안그라픽스, 2013이
 있습니다. 이 책은 사실상 한국인이 쓴 유일한 오리지널
 디자인사이자 최초의 한국 디자인사이기도 합니다. 한국
 디자인계에서 보기 드문 이 책에 대해 이 자리를 빌려
 높은 경의를 표합니다.

2 에이드리언 포티 지음, 허보윤 옮김, 『욕망의 사물,
 디자인의 사회사』, 일빛, 2004.

3 니콜라우스 페브스너 지음, 정구영, 김창수 옮김, 『근대디자인
 선구자들』, 기문당, 1987, 15쪽.

4 William Morris, May Morris, *The Collected Works of William
 Morris*, London, 1915, xxiii, p. 147. 앞의 책, 16쪽 재인용.

5 앞의 책, 16-17쪽.

6 다키 고지 지음, 최 범 옮김, 〈근대 디자인의 기호학적 해석〉,
 《월간 디자인》, 디자인하우스, 1988, 2월호.

7 아르놀트 하우저 지음, 백낙청, 염무웅 옮김, 『문학과 예술의
 사회사: 현대편, 창비신서 1』, 창작과비평사, 1974, 117쪽.

8 Nikolaus Pevsner, *Pioneers of Modern Design: From William
 Morris to Walter Gropius*, London: Faber & Faber, 1936.
 한국에는 세 종류의 번역서가 나와 있다. 서치상 옮김,
 『근대디자인의 개척자들』, 대신기술, 1986 / 정구영, 김창수
 옮김, 『근대디자인 선구자들』, 기문당, 1987 / 안영진, 권재식,
 김장훈 옮김, 『모던 디자인의 선구자들』, 비즈앤비즈, 2013.
 여기서는 기문당 출간 도서에서 문장을 인용했다.

9 김명섭, 『대서양문명사』, 한길사, 2001.

10 John Albert Walker, *Design History and the History of Design*,
 Pluto Press, 1989. 비평가이자 예술사가인 존 앨버트 워커John
 Albert Walker는 사실로서의 디자인사와 기록으로서의 디자인사를
 구분한다. 워커는 전자를 "The History of Design", 후자를 "Design
 History"로 부른다.

11 Sigfried Giedion, *Mechanization Takes Command: A Contribution
 to Anonymous History*, New York: Oxford University Press, 1948.

12 에이드리언 포터 지음, 허보윤 옮김, 『욕망의 사물,
 디자인의 사회사』, 일빛, 2004.

13 현재 디자인사학이 하나의 학문으로 자리 잡고 있는 곳은
 영국이다. 영국에는 디자인역사학회Design History Society가 있다.
 스웨덴에도 이러한 학회가 있는 것으로 알려져 있다.

14 미국의 디자인 이론가인 빅터 마골린Victor Margolin이
 세계 디자인사를 서술한 바 있다. Victor Margolin,
 World History of Design, Bloomsbury Academic, 2015.

15 영국의 블룸즈버리 출판사Bloomsbury Publishing가 『아시아 디자인
 백과사전Encyclopedia of Asian Design』의 출간을 준비하는 것으로
 알려져 있다. 이 책이 아시아 디자인에 대한 어떠한 문화지리적
 심상을 만들지는 지금으로서 가늠하기 어렵다.

감사의 말

 사진 대신에 일러스트레이션을 사용하기로 했을 때 솔직히 불안한 느낌이 없지 않았습니다. 물론 저작권 문제 때문이었지만 '그래도 역사책인데 사진을 넣어야 하지 않을까?' '과연 일러스트레이션이 사진을 대체할 수 있을까?' '역사란 사실에 기반을 두는 것인 만큼 역사책에는 사실을 증명하는 시각적 증거물이 필요한데, 그것이 바로 사진 아닌가?' 하고 고민했습니다. 하지만 과감히 사진 대신에 권민호의 일러스트레이션을 쓰기로 결심했습니다. 권민호의 작업이 사진 이상의 사실성으로 역사적 진실을 뒷받침한다고 보았기 때문입니다.

 권민호의 일러스트레이션은 '건축적 역사화'입니다. 역사는 기억의 건축물입니다. 역사가 사실이라는 벽돌을 기억이라는 시멘트로 접착시켜 쌓아 올린 건축물이라면, 그러한 역사의 적층과 기억을 건축적 구조를 통해 합성하여 보여주는 그의 작업이야말로 '건축적 역사화'라는 이름에 걸맞다고 생각합니다. 역사적 순간을 포착하는 사진과 시간의 흐름을 담고 있는 영화의 특성을 하나의 화면에 엮어내는 그의 작업은 역사의 중층적 의미를 잘 드러내는 도큐먼트인 것이지요.

 한때 대학에서 사제 관계의 인연이 있던 권민호의 일러스트레이션은 저의 빈약한 디자인사 서술에 실증성과 상상

력이라는 양 날개를 달아주었습니다. 나아가 시각적 스캔들이라 불러도 지나치지 않을 그의 신선하고 자극적인 이미지가 이 책을 마치 한 편의 예술 작품으로 만들어준 것 같아 기쁘기 그지없습니다. 한국에서 보기 드문 스타일의 소유자인 권민호의 일러스트레이션이 더 많은 사람들에게 즐거움을 주기를 바라며 감사의 말을 전합니다.

　　최 범

일러스트레이션을 마치고

갓 스무 살이 되던 해 최범 선생님을 만났습니다. 저는 그의 디자인사 수업 수강생이었습니다. 십수 년이 흐르고 선생님을 다시 뵈었을 때 우연히 이 책의 원고 이야기가 나왔습니다. 그는 "한국인이 쓴 최초의 서양 디자인사"라고 힘주어 말했습니다. 저는 책에 한국인이 그린 그림이 들어가면 어떻겠냐고 제안했습니다. 다시 몇 년이 지나 그 일이 실제로 일어났습니다.

이 책을 위한 그림을 그리고 싶었던 이유는 사실 단순했습니다. 저는 멋진 '바우하우스 건물' 이미지가 들어간 책을 갖고 싶었습니다. 디자인사 책에서 만나는 바우하우스 이미지는 항상 똑같은 구도의 잿빛 건물이었기 때문입니다. 다른 내용을 다룬 장도 비슷했습니다. 각 시기를 대표하는 인물과 그들의 작업을 해상도 낮은 지루한 구도의 사진으로 담아냈습니다. 저는 모두가 알고 있는 그것을 다르게 그리고 싶었습니다. 작은 판형에 원고는 열 장으로 이루어졌고 저에겐 장마다 하나의 펼침 페이지가 주어졌습니다. 주어진 조건 안에서 다른 이미지를 만들기 위해 제가 생각한 방식은 크게 두 가지였습니다.

첫째, 본문에 언급된 인물과 작업을 그 디자인사적 움직임의 바탕이 되는 역사적 맥락 위에 배치하는 것입니다.

미술공예운동의 윌리엄 모리스와 그의 첫 매장 모리스마셜 포크너사를 산업혁명의 검은 연기와 함께 엮었고 독일공작 연맹은 그들의 이상향이었던 '그 자체로 장식이 완성된' 기계장치와 같이 묶었습니다. 타틀린타워는 1917년 러시아혁명의 농민군 행진의 배경으로 삼았고 로버트 벤투리의 포스트모던 건축물은 제2차 세계대전의 폐허와 연기 앞에 놓았습니다. 등장하는 주인공디자인 결과물의 생김새와 복장에 고개 끄덕일 수 있는 개연성 있는 무대를 제시하고 싶었습니다.

둘째, 같은 장에서 대비를 이루는 내용이 있을 때 그것을 전면에 드러내는 것입니다. 수공예 패턴으로 가득한 모리스마셜포크너사는 산업혁명 당시 소년 일꾼과 대비시켰습니다. 아르누보 하면 쉽게 떠올리는 곡선적 양식의 파리 지하철 입구, 상대적으로 덜 알려진 직선적 경향의 벨기에 스토클레저택Palais Stoclet을 함께 배치했습니다. 이로써 지은 이가 본문에서 언급한 미술공예운동의 계급적 한계, 아르누보의 형태적 다양성 등의 내용이 전달되길 바랐습니다.

모든 일러스트레이션에 이 방식을 적용한 것은 아닙니다. 크라이슬러빌딩 1층 출입구와 꼭대기 층을 함께 배치한 아르데코 페이지, 거대한 선풍기와 다양한 유선형 제품 디자인을 넣은 미국 산업 디자인 페이지 등은 단순한 '시작과

끝' '원인과 결과'를 펼침면의 특성을 활용해 연출했습니다.

　　차례와 장 시작 부분에 들어갈, 각 장을 상징하는 작은 이미지를 그리는 작업도 했습니다. 펼침면 일러스트레이션의 일부를 떼어 다시 그리기도 했고 미처 다루지 못했던 핵심 이미지를 그리기도 했습니다. 작은 원형 안에서 이미지가 효과적으로 드러나느냐가 작업 결정의 기준이었습니다. 복잡한 원에펠탑, 윌리엄 모리스의 패턴, 사이키델릭 포스터 등과 단순한 원바우하우스의 B, 카지미르 말레비치의 검은 사각형 등이 함께 구성되도록 했습니다.

　　제자의 치기 어린 제안에 흔쾌히 지면을 내주신 최범 선생님께 감사드립니다. 그리고 디자인사를 다루는 이론서에 연필 드로잉 도판 사용이라는 획기적인 기획을 받아준 안그라픽스 상상력에도 박수를 보냅니다. 20년 전 그 디자인사 수업에서 받은 점수는 C였습니다. 이번엔 좀 더 나은 평가를 조심스럽게 기대해봅니다.

　　권민호

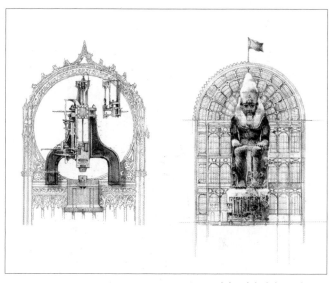

역사주의와 원기능주의, 38쪽

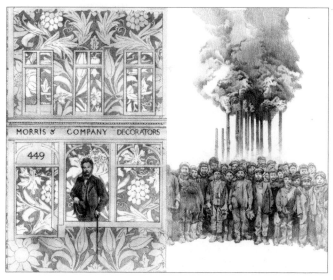

윌리엄 모리스와 미술공예운동, 54쪽

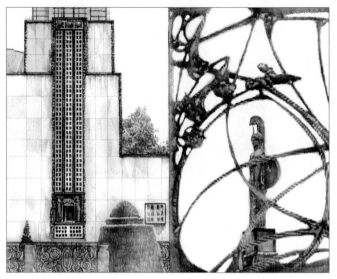

세기말의 양식, 아르누보, 70쪽

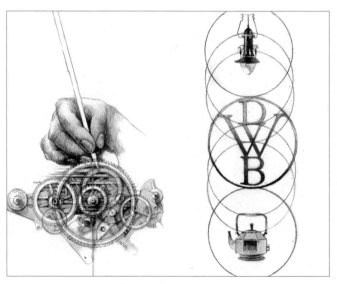

기계 미학과 모던 디자인의 선구자들, 84쪽

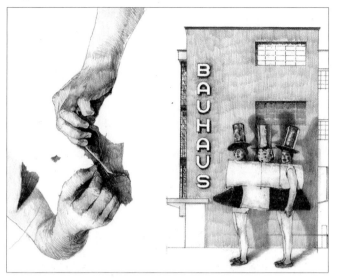

바우하우스의 이념과 실천, 100쪽

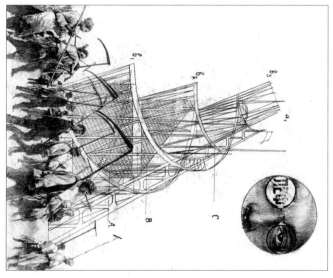

러시아혁명기의 아방가르드 디자인, 114쪽

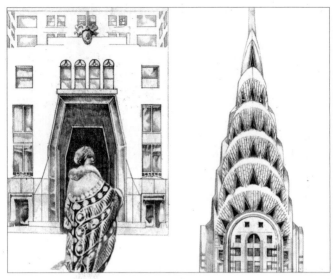

모더니즘과 장식미술의 만남, 아르데코, 130쪽

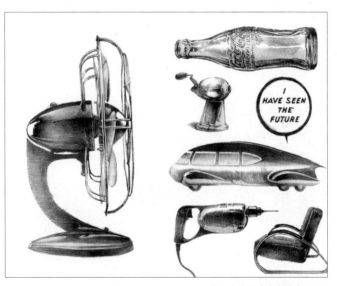

미국 산업 디자인의 발달, 146쪽

모더니즘의 산업화와 대중화, 162쪽

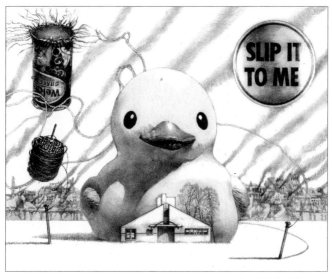

포스트모던 디자인의 양상, 176쪽